레트로 컬러링 북

복고북고GO

정지원 지음

알파미디어

목차

레트로를 주름잡는
전자 기기 열전!

64p

그때 그 시절! 시리즈!
간판/ 차량/ 패션

70p

밤은 아직 길다

76p

집으로

82p

끝에 부록이 남아 있어요!

서울 올림픽

86p

안녕하세요. 정지원입니다.
누구나 그림을 잘 그리고 싶다는 생각을 한 번쯤은 합니다.
나만의 색을 입히고 싶은데
막상 하려고 하면 쉽지 않은 일이 되지요.
여러분의 그런 마음을 조금이나마
해소해 드리고자 이 책을 준비했습니다.
이 책은 그냥 읽는 게 아니라 함께 만들어 가는 책입니다.

이 책은 칠하는 방법을 자세하게 소개하지 않아요.
옆에 있는 그림을 보고 아무 생각 없이 칠해도 되고,
여러분만의 색으로 파격적인 그림을 완성할 수도 있습니다.
어렵게 생각하지 말고 책을 칠하는 동안은
그저 즐기는 시간이 되었으면 좋겠네요.

자, 그럼 시작해 볼까요?

국민체조 순서 국민학교로 출발!

국민체조 시~이~작!

조회 시간 아침만 되면 모두 운동장으로 나가 따라서 하던 국민체조. 1970년대 말부터 보급된 국민체조는 음악과 구령에 맞추어 하는 12개 동작으로 이루어져 있습니다. 그 시절 초등학생들은 어떤 옷을 입고 체조를 했을까요? 땡땡이 바지, 곰돌이 티셔츠, 원하는 색으로 마음껏 칠해 보세요.

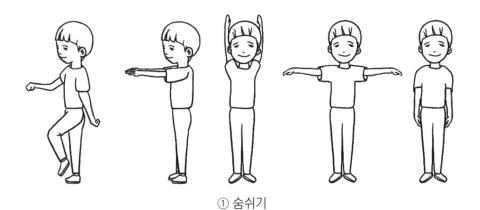

① 숨쉬기

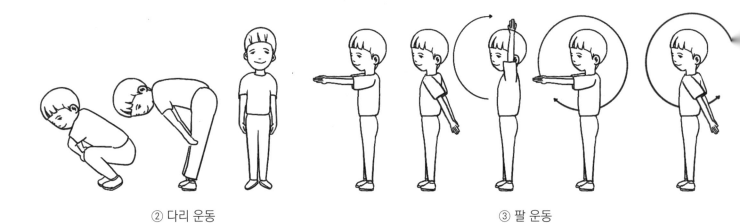

② 다리 운동

③ 팔 운동

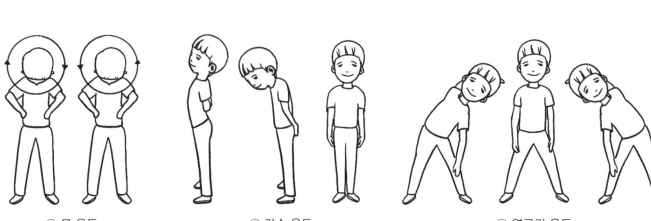

④ 목 운동

⑤ 가슴 운동

⑥ 옆구리 운동

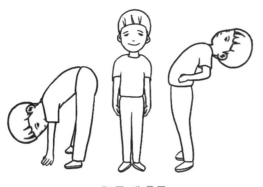

⑦ 등·배 운동

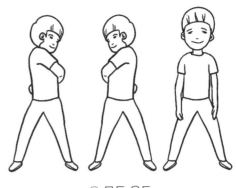

⑧ 몸통 운동

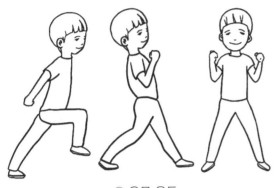

⑨ 온몸 운동

하낫, 둘, 셋, 네이!
다쓰, 여쓰, 일곱, 여덟!
둘, 둘, 셋, 네이!
다쓰, 여쓰, 일곱, 뜀뛰기!

오늘 아침도 활기차게
몸을 움직이며 시작해 보자!

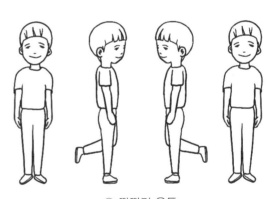

⑩ 뜀뛰기 운동

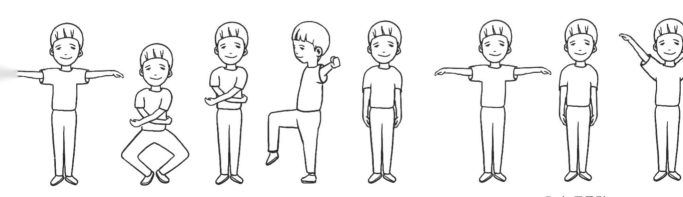

⑪ 팔다리 운동 ⑫ 숨 고르기

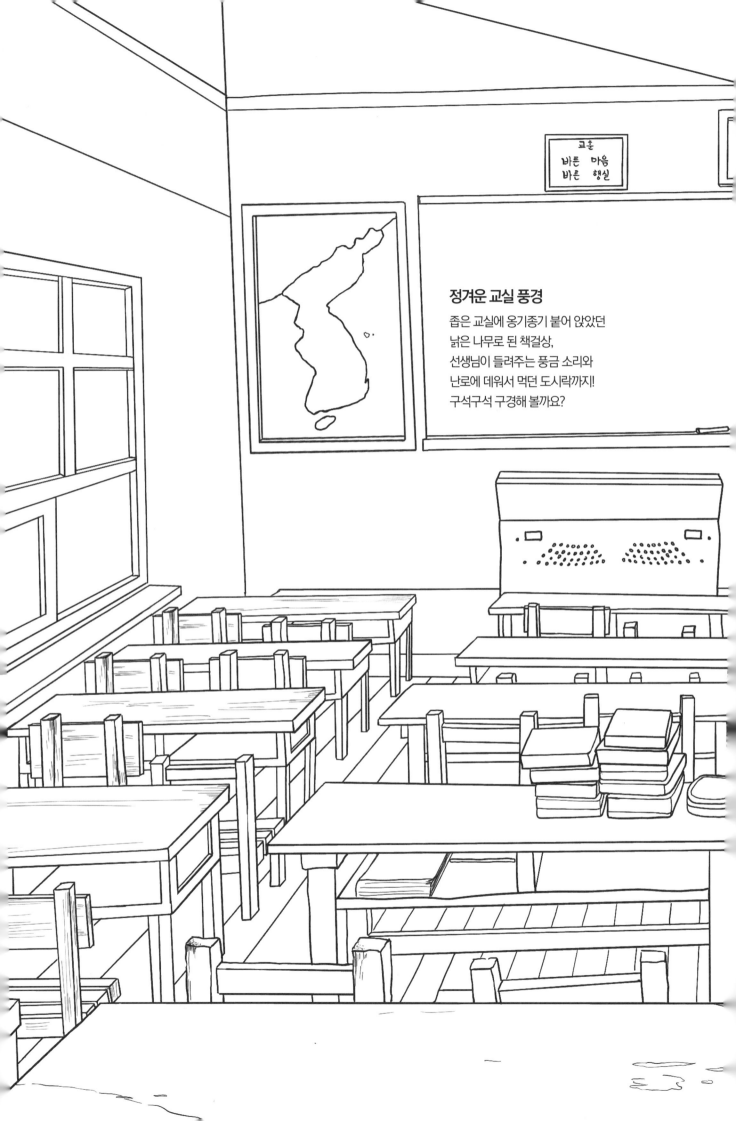

정겨운 교실 풍경

좁은 교실에 옹기종기 붙어 앉았던
낡은 나무로 된 책걸상,
선생님이 들려주는 풍금 소리와
난로에 데워서 먹던 도시락까지!
구석구석 구경해 볼까요?

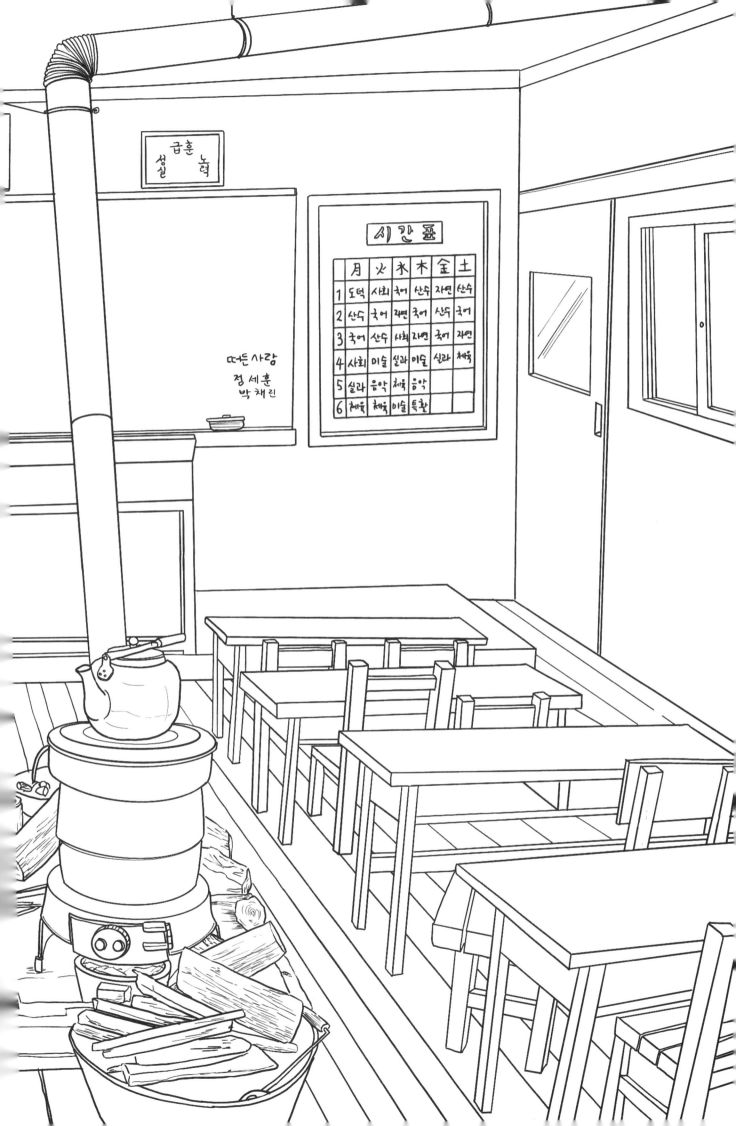

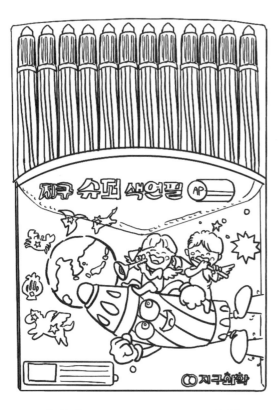

돌돌 돌려 쓰던 12색 지구 색연필

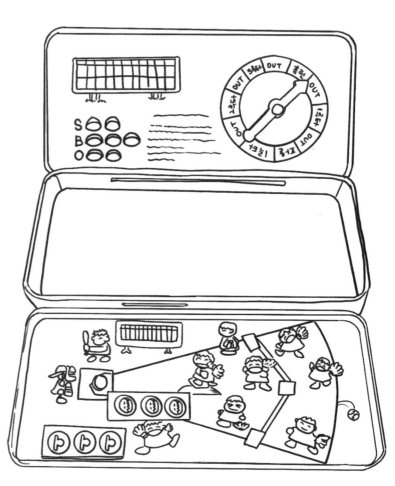

뚜껑에 게임이 그려진 2단 필통

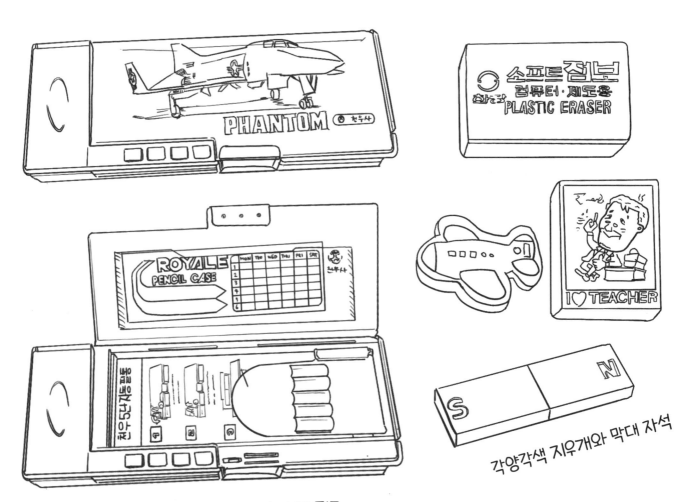

버튼을 누르면 자동으로 열리는 5단 필통

각양각색 지우개와 막대 자석

학용품 필수 아이템

보호 종이를 벗겨 가며 이것저것 색칠하다 보면 어느새 작달막해지는 왕자파스와 한 칸씩 끼워 맞추며 색칠하던 블록 색연필! 게임이 그려진 쇠 필통으로 짝꿍과 장난칠 때면 기껏 깍아 놓은 연필들이 종종 사라지곤 했어요.
학교 가기 전날 미리 공부할 책과 준비물을 챙겨 두었던 크로바 가방까지 기억이 새록새록하네요!

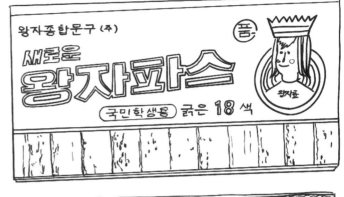

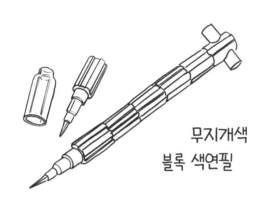

무지개색
블록 색연필

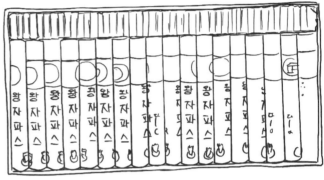

선물로 받은 왕자파스

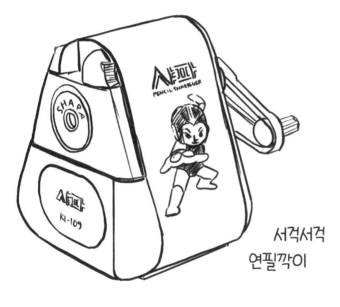

서걱서걱
연필깍이

기차 모양
연필깍이

새 학기 인기 아이템 크로바 가방

사실은 신발주머니

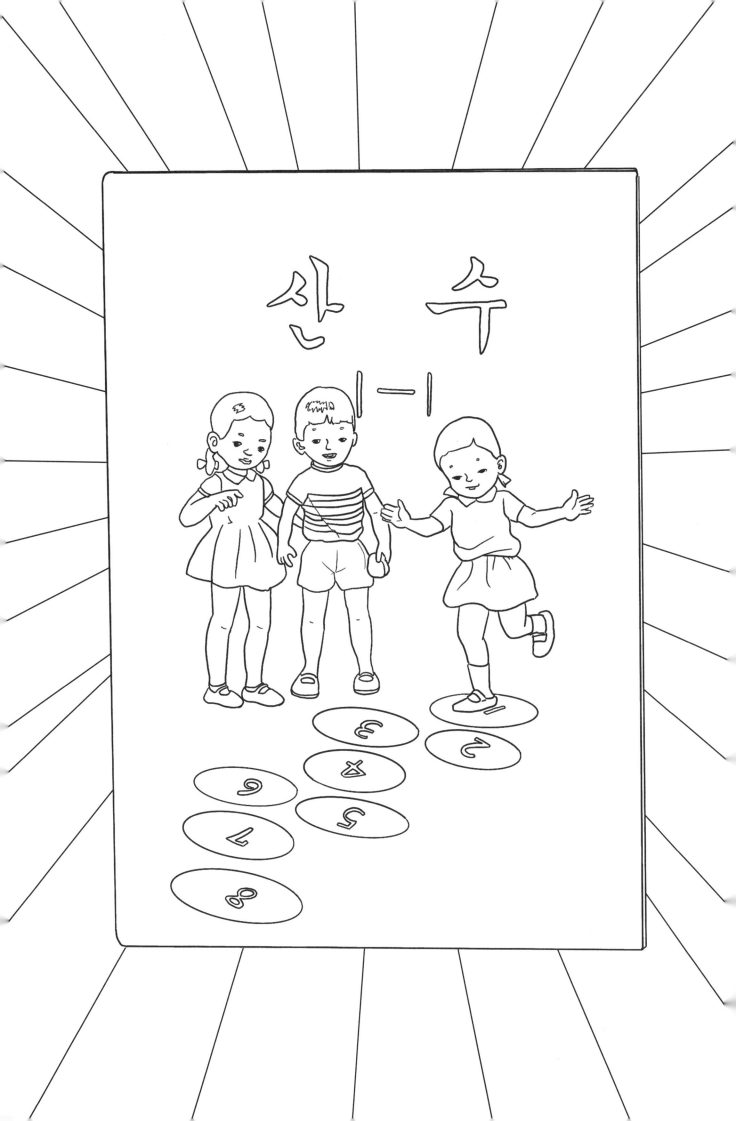

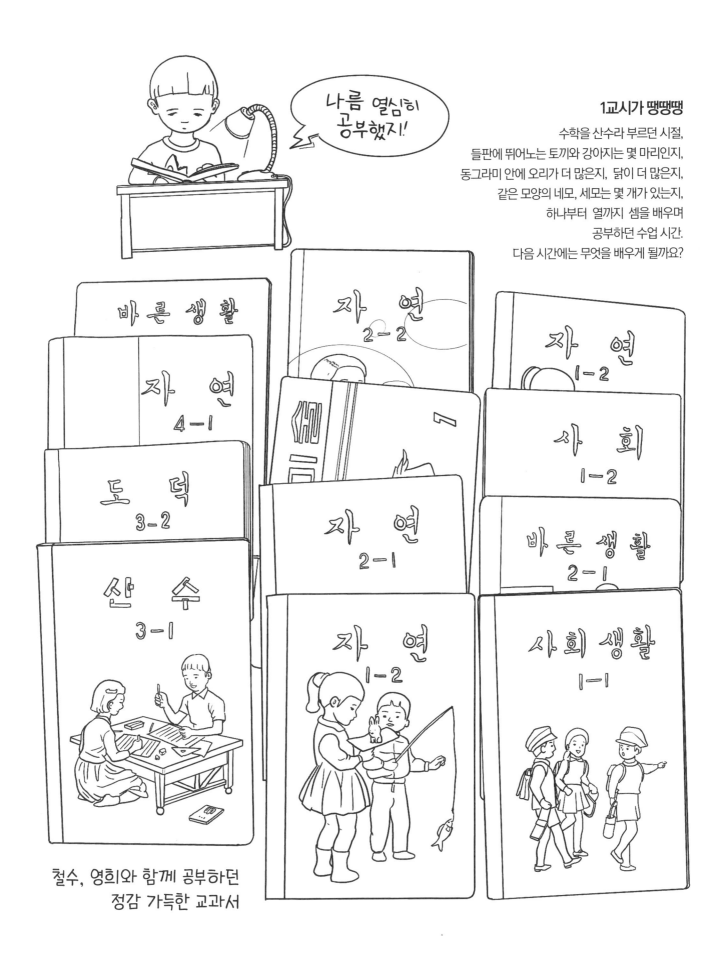

1교시가 땡땡땡

수학을 산수라 부르던 시절,
들판에 뛰어노는 토끼와 강아지는 몇 마리인지,
동그라미 안에 오리가 더 많은지, 닭이 더 많은지,
같은 모양의 네모, 세모는 몇 개가 있는지,
하나부터 열까지 셈을 배우며
공부하던 수업 시간.
다음 시간에는 무엇을 배우게 될까요?

철수, 영희와 함께 공부하던
정감 가득한 교과서

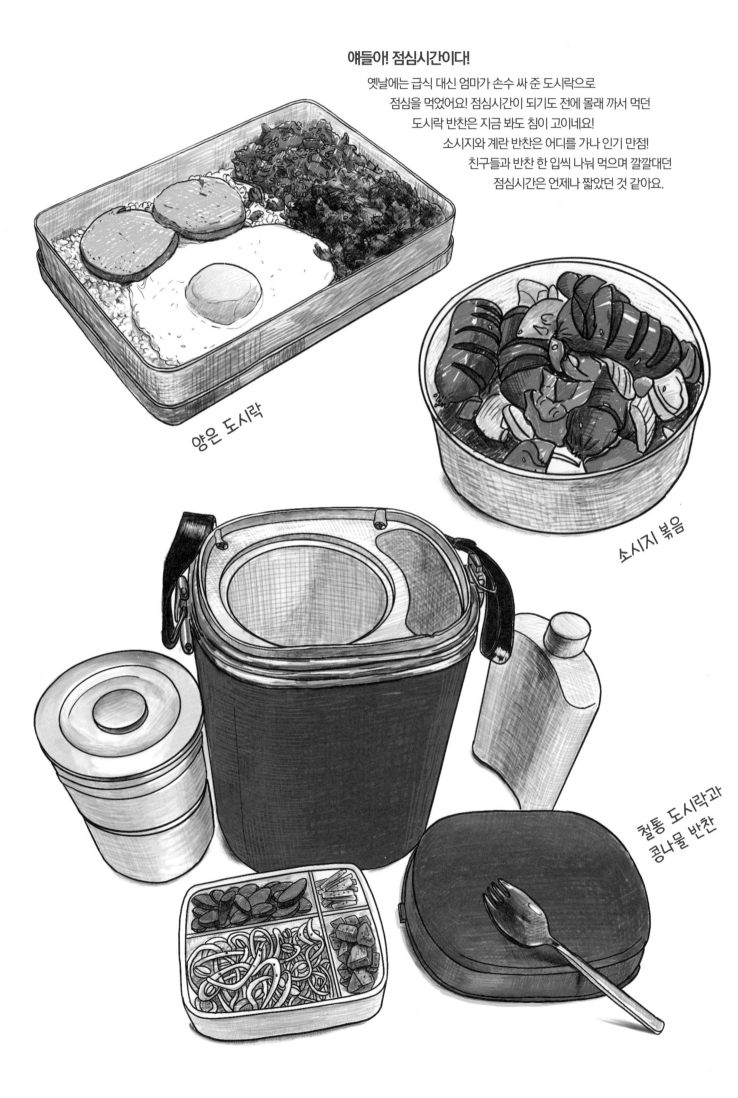

얘들아! 점심시간이다!

옛날에는 급식 대신 엄마가 손수 싸 준 도시락으로
점심을 먹었어요! 점심시간이 되기도 전에 몰래 까서 먹던
도시락 반찬은 지금 봐도 침이 고이네요!
소시지와 계란 반찬은 어디를 가나 인기 만점!
친구들과 반찬 한 입씩 나눠 먹으며 깔깔대던
점심시간은 언제나 짧았던 것 같아요.

양은 도시락

소시지 볶음

철통 도시락과
콩나물 반찬

칠리지 않는 소시지와 계란 반찬~~~~~

맛있는 반찬은 친구 걸 빼앗아 먹자~~~~~~~~

쌀밥에 물이 뗄 때 깍두기 한입

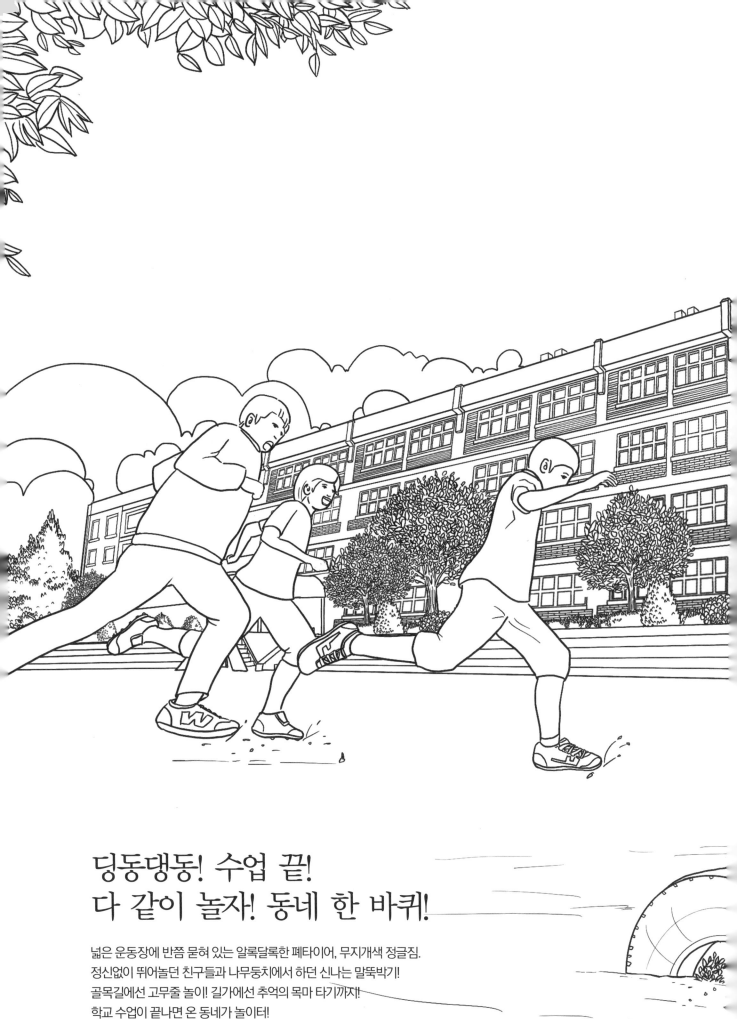

딩동댕동! 수업 끝!
다 같이 놀자! 동네 한 바퀴!

넓은 운동장에 반쯤 묻혀 있는 알록달록한 폐타이어, 무지개색 정글짐.
정신없이 뛰어놀던 친구들과 나무둥치에서 하던 신나는 말뚝박기!
골목길에선 고무줄 놀이! 길가에선 추억의 목마 타기까지!
학교 수업이 끝나면 온 동네가 놀이터!
심심한 사람 모두 여기 여기 붙어라!

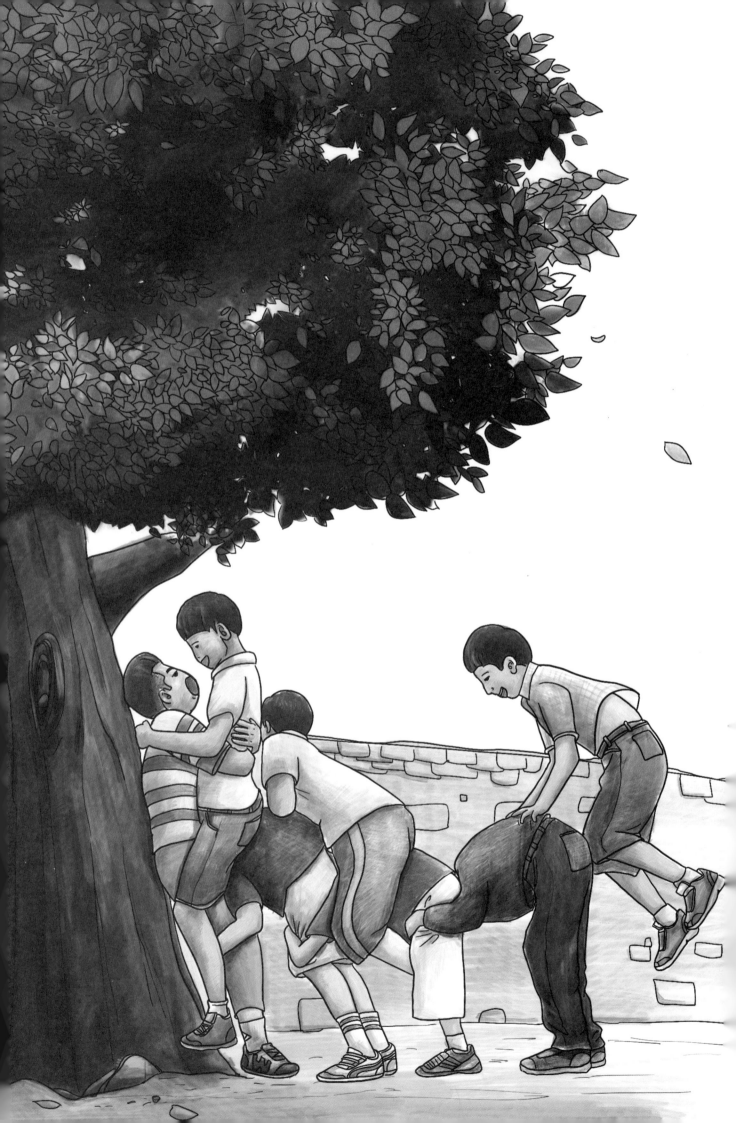

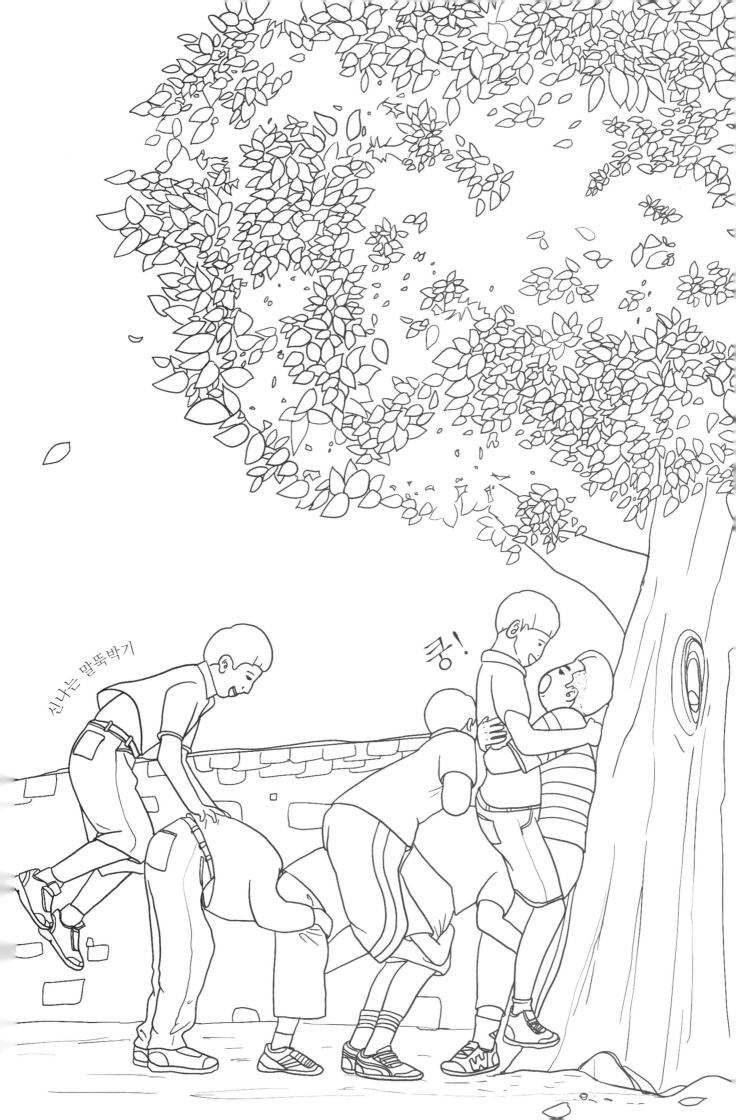

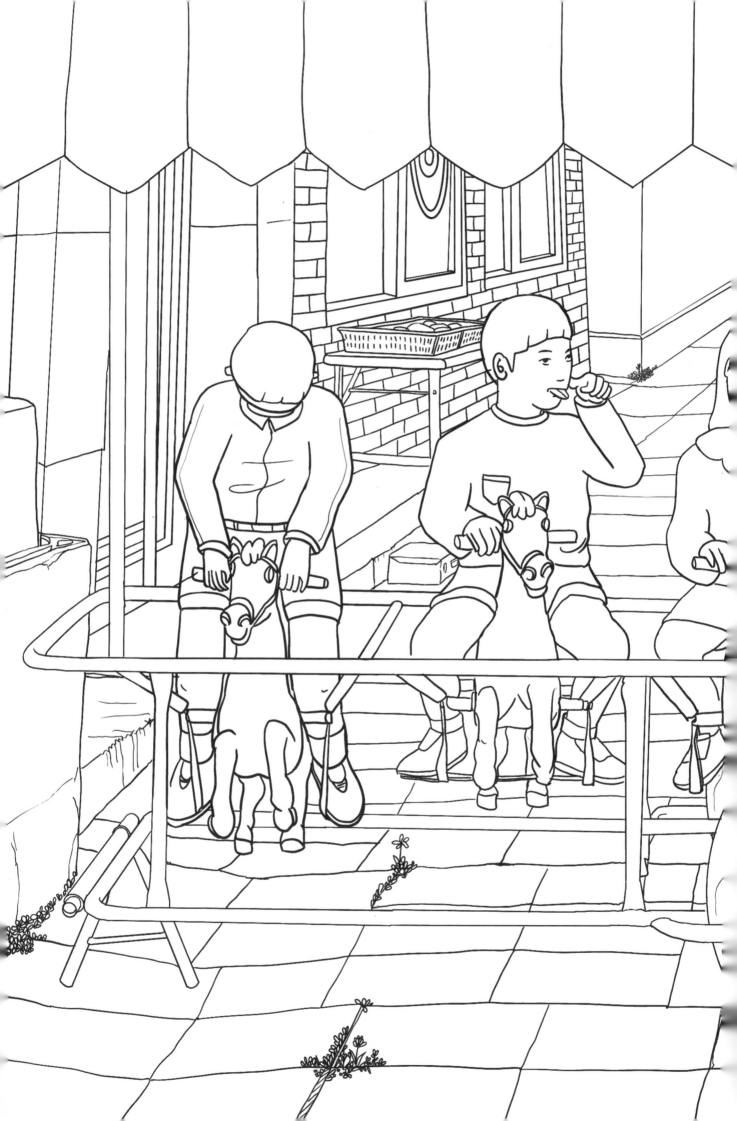

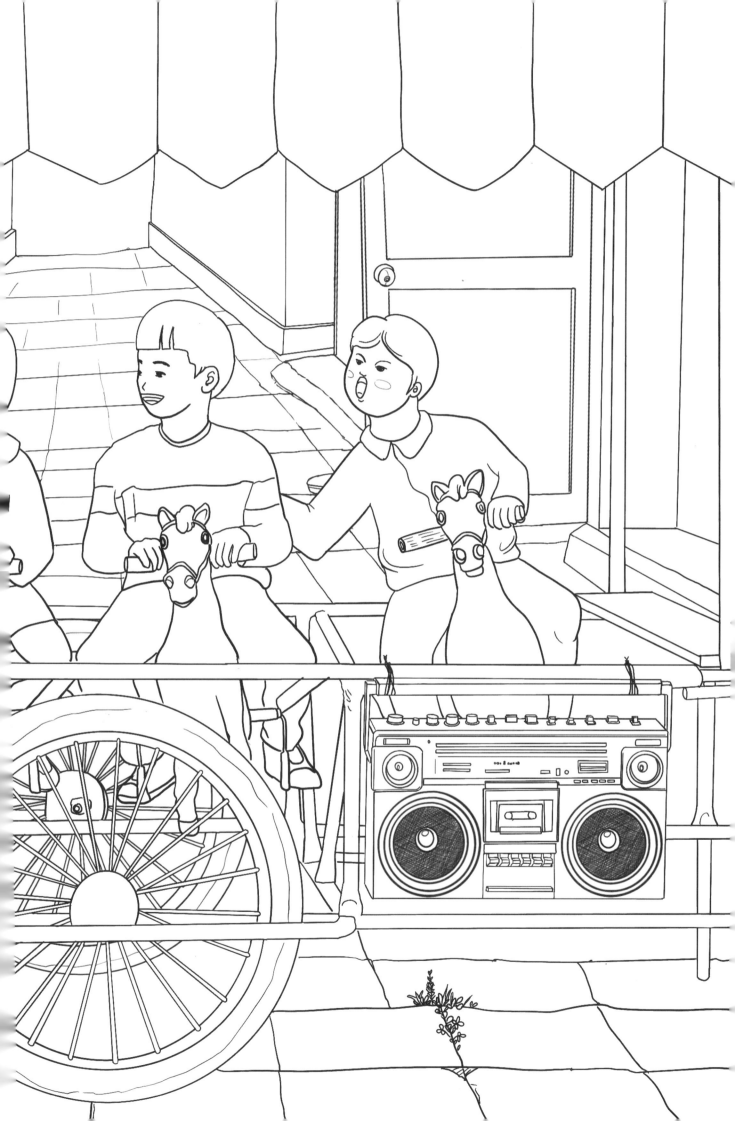

이게 갖고 놀아 봤다, 손!

내가 바로 딱지 대장!

빳빳한 종이는 죄다 딱지로 만들던 시절! 집에서 안 쓰던 달력은 남아나질 않았어요!
고사리 같은 손으로 정성스럽게 딱지를 접고는 뒤집히지 말라고 발로 꾹꾹 밟았더랬죠.
과연 딱지 대장은 무사히 딱지를 따먹을 수 있을까요!

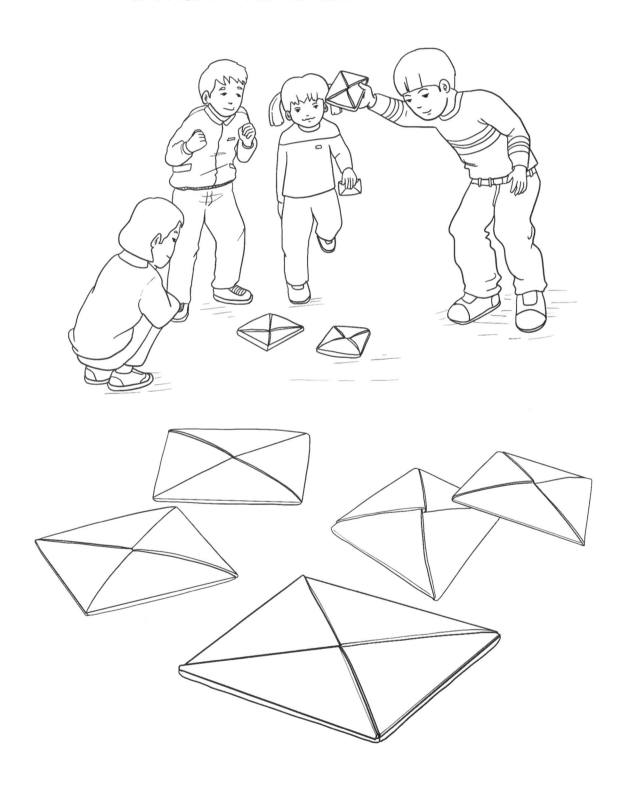

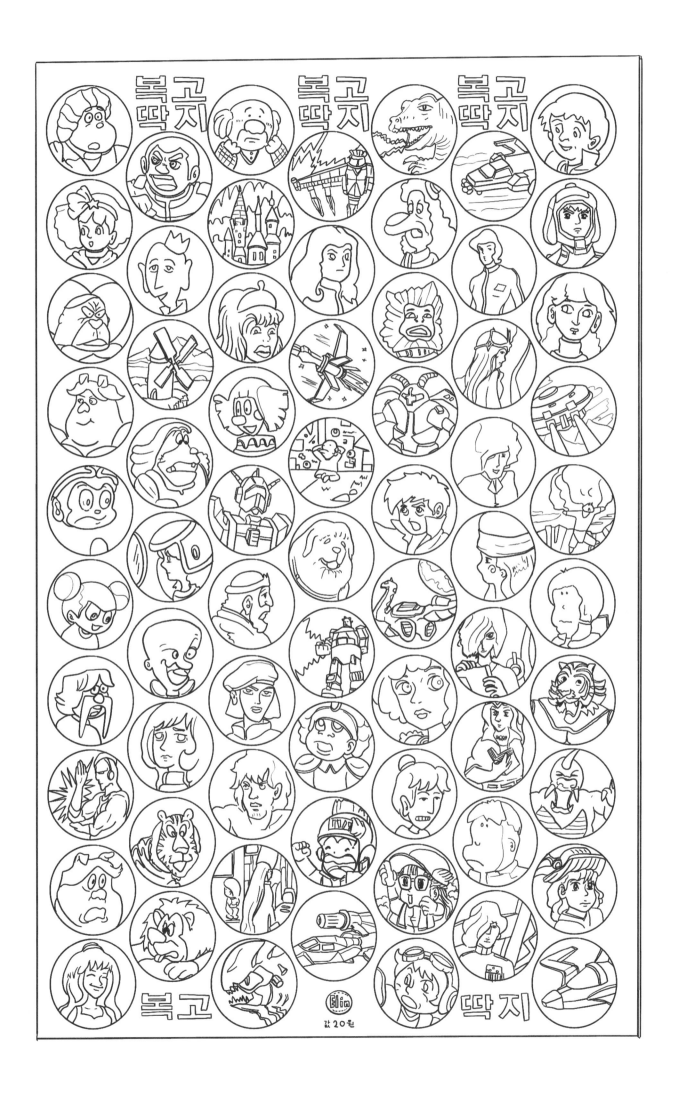

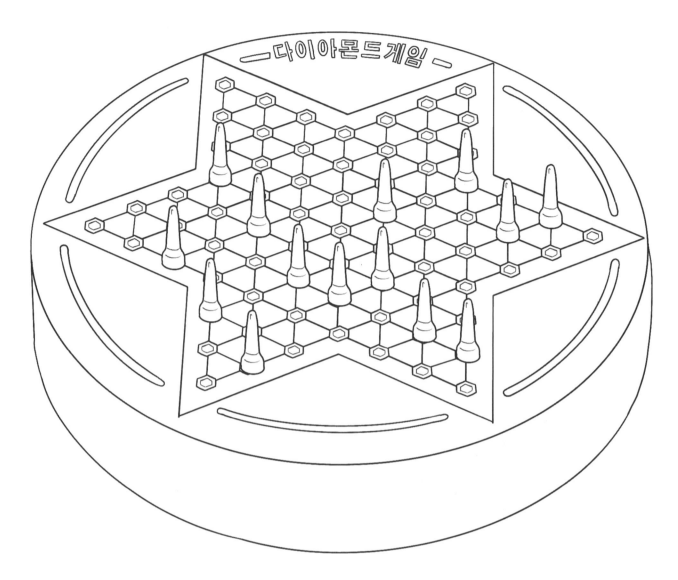

다이아몬드 게임 & 뱀 주사위 놀이

차례로 말을 한 칸씩 움직여 맞은편 같은 색 집으로
말 전부를 먼저 이동시키는 사람이 승리하는
다이아몬드 게임!
게임 방법은 단순하지만 머리를 쓰는 전략 게임이죠!
말은 기본적으로 직선으로 한 칸씩 움직이고,
이동하고자 하는 방향에 말이 있다면 점프가 가능해요!
점프는 연속으로 여러 번 할 수 있으니 머리를 잘 굴려 보기를!

뱀 주사위 놀이는 숫자를 읽을 줄 아는 사람은
누구나 참여할 수 있는 보드게임입니다!
주사위를 굴려 나오는 수만큼 말을 이동해서
가장 먼저 숫자 100번 칸에 도착하는 사람이
승리하는 게임이죠!
재미있는 점은 착한 일 칸에 도착하면 고속도로로 슝
올라갈 수 있고, 나쁜 일 칸에 도착하면 뱀을 타고
아래로 슝 내려오게 됩니다. 모두 뱀을 조심하세요!

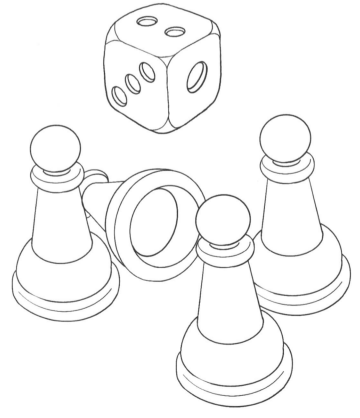

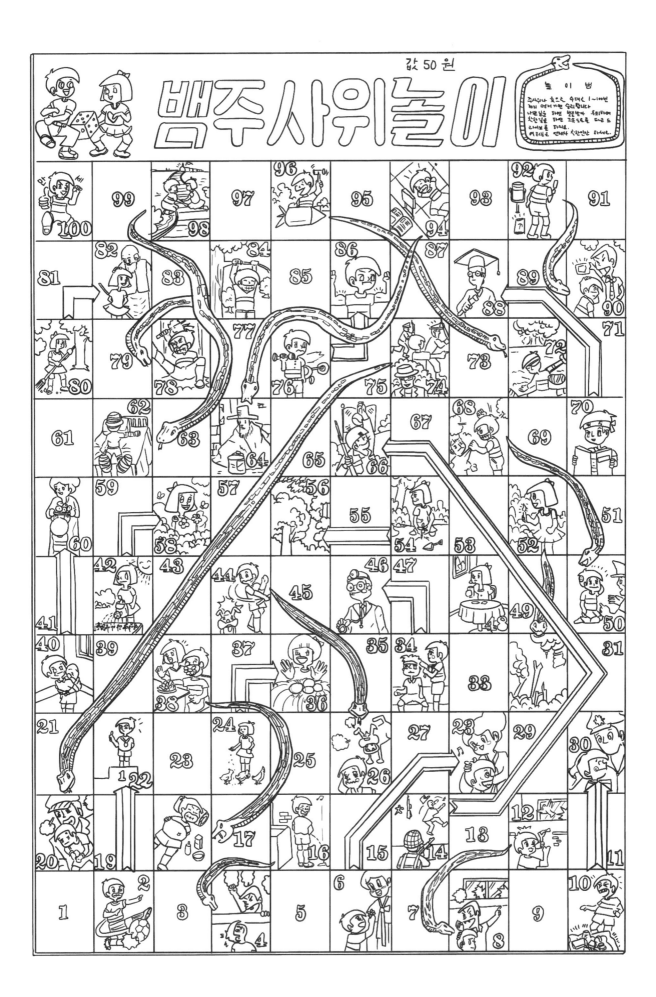

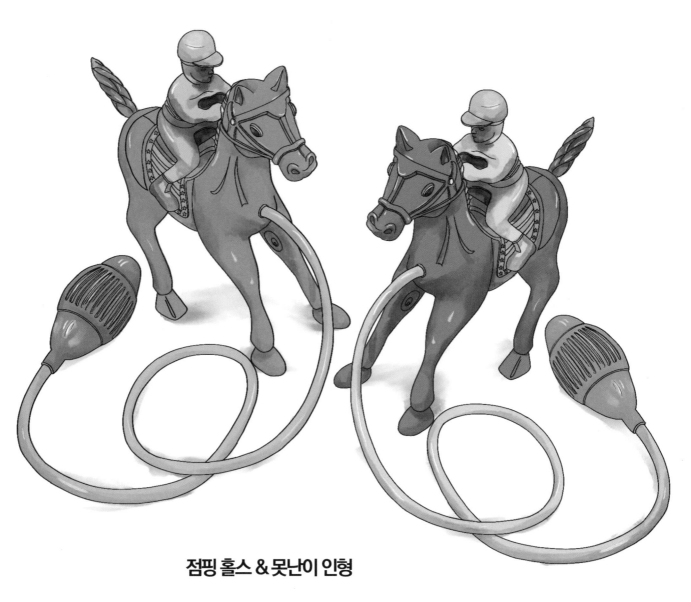

점핑 홀스 & 못난이 인형

말에 달린 펌프를 손으로 누르면 공기에 의해서 앞으로 나아가는 점핑 홀스! 친구랑
둘이서 누구 말이 더 빠르나 대결하는 재미가 쏠쏠해요! 못난이 인형 친구도 점핑 홀스
경기를 즐겁게 보고 있네요!

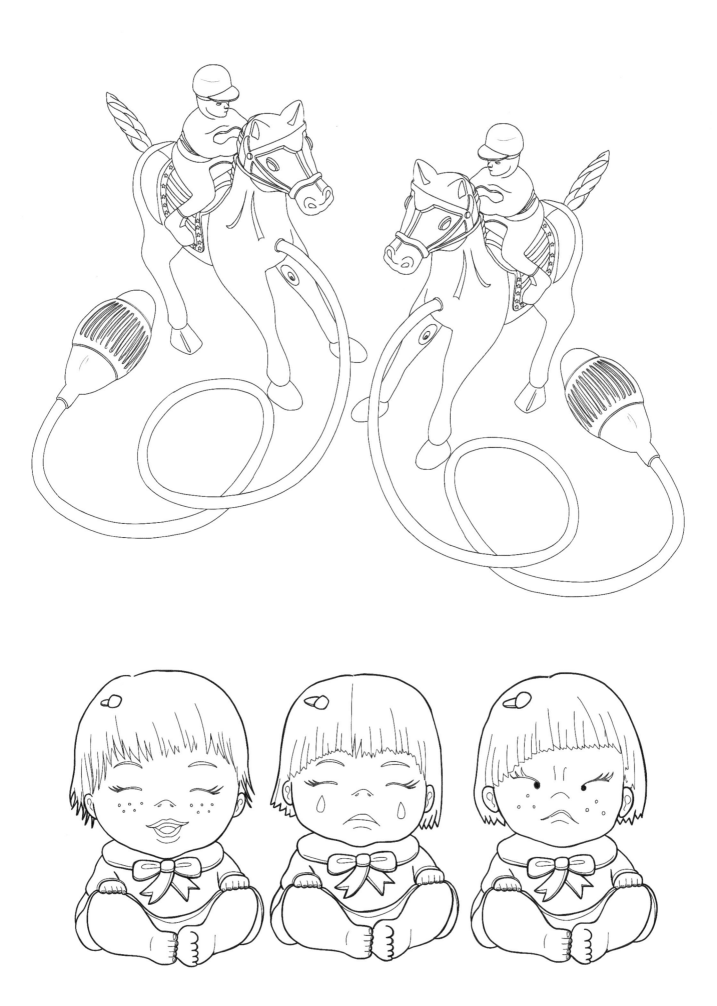

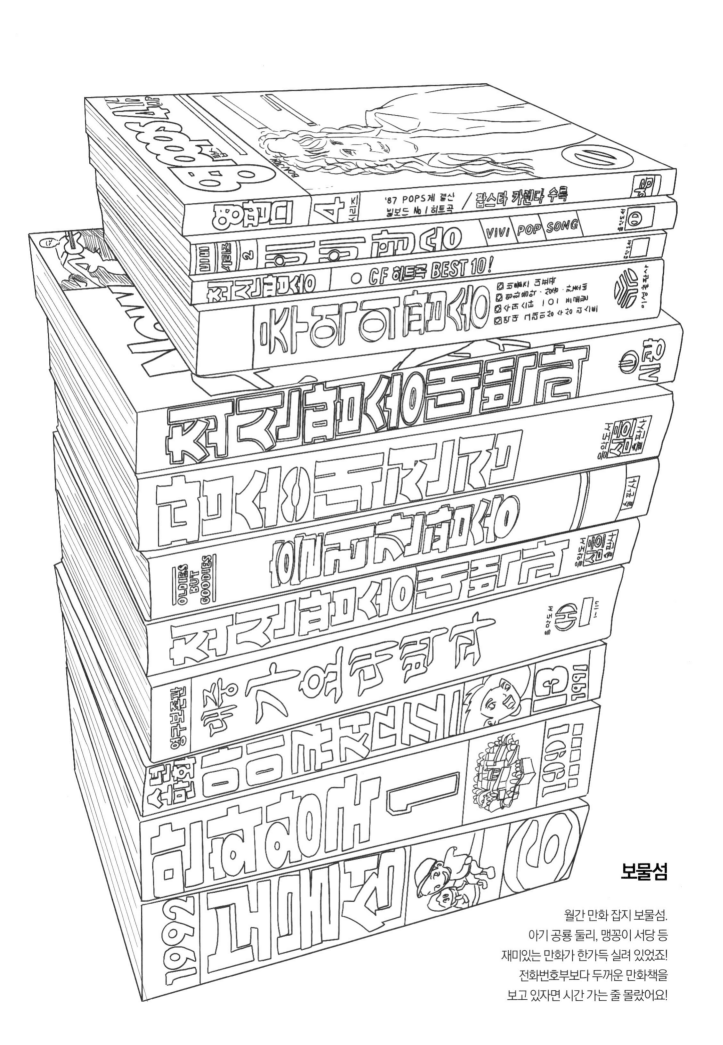

보물섬

월간 만화 잡지 보물섬.
아기 공룡 둘리, 맹꽁이 서당 등
재미있는 만화가 한가득 실려 있었죠!
전화번호부보다 두꺼운 만화책을
보고 있자면 시간 가는 줄 몰랐어요!

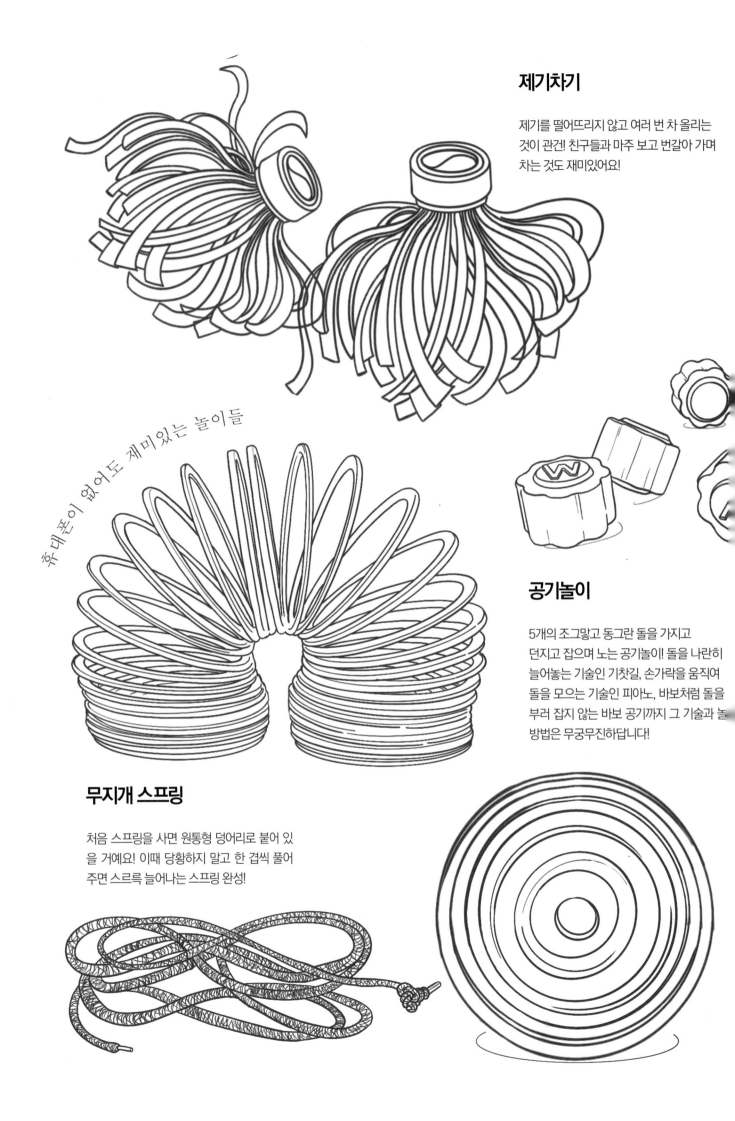

제기차기

제기를 떨어뜨리지 않고 여러 번 차 올리는
것이 관건! 친구들과 마주 보고 번갈아 가며
차는 것도 재미있어요!

휴대폰이 없어도 재미있는 놀이들

공기놀이

5개의 조그맣고 동그란 돌을 가지고
던지고 잡으며 노는 공기놀이! 돌을 나란히
늘어놓는 기술인 기찻길, 손가락을 움직여
돌을 모으는 기술인 피아노, 바보처럼 돌을
부러 잡지 않는 바보 공기까지 그 기술과 놀
방법은 무궁무진하답니다!

무지개 스프링

처음 스프링을 사면 원통형 덩어리로 붙어 있
을 거예요! 이때 당황하지 말고 한 겹씩 풀어
주면 스르륵 늘어나는 스프링 완성!

다마고치

가상의 애완동물을 키우던
육성 시뮬레이션 게임! 밥 주는 시간을 놓치지
않으려고 수업 시간에도 몰래 키웠던 기억이!

구슬치기

구슬을 땅에 던져 놓고 다른 구슬로
상대의 구슬을 맞혀서 따먹는 방식이
일반적이에요!
특히나 영롱한 구슬은 모두가
호시탐탐 노리던 기억이 나네요!

팽이

줄로 팽이를 돌려 누구의 팽이가
제일 오래 살아남는지 겨루는 게임!
줄을 잘못 치게 되면 오히려
팽이가 죽어 버리는 경우가
생기니 조심하세요!

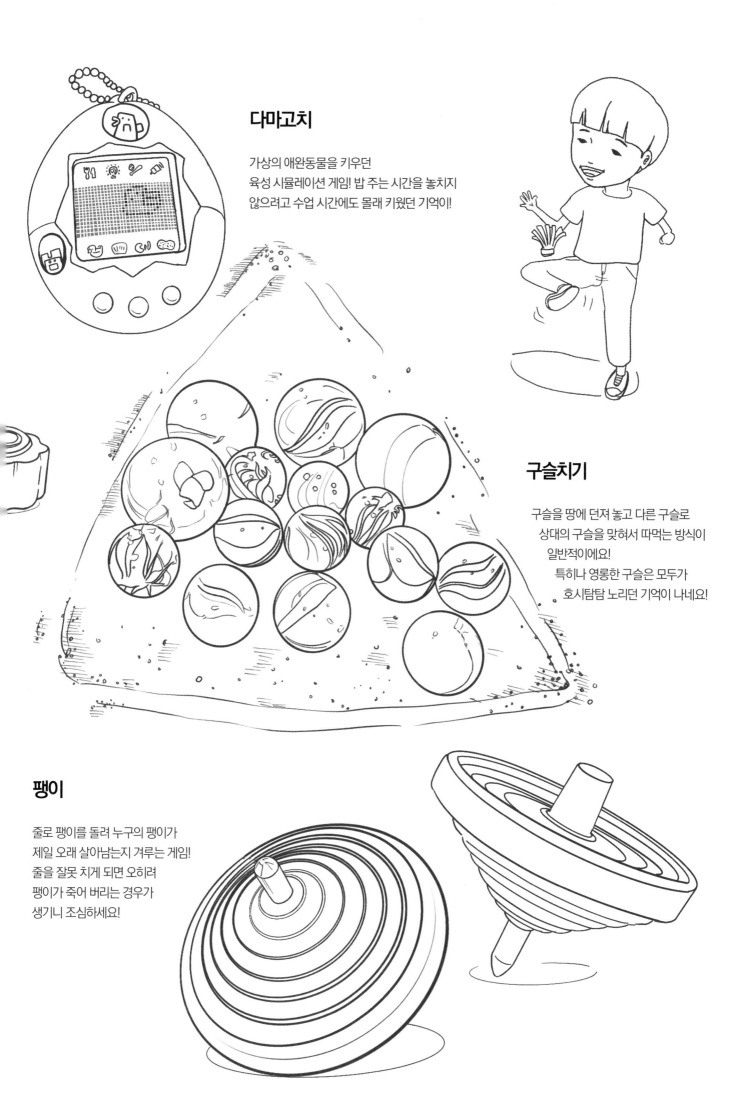

아이스콘 펀치

버튼을 누르면 아이스크림 볼이
쑥 나와서 친구가 눈치챌 겨를
없이 치고 빠지는 게
가능하답니다!

뱀 큐브

기다랗게 늘어진 모습이 뱀을
닮았다 하여 붙여진 이름!
기다랗고 구불구불한 모습 덕에
다양한 모양을 만들 수 있어요!

물 게임기

버튼을 눌러 물속에 링을 띄워서 이리저리
움직여 고리에 끼우던 물 게임기랍니다!

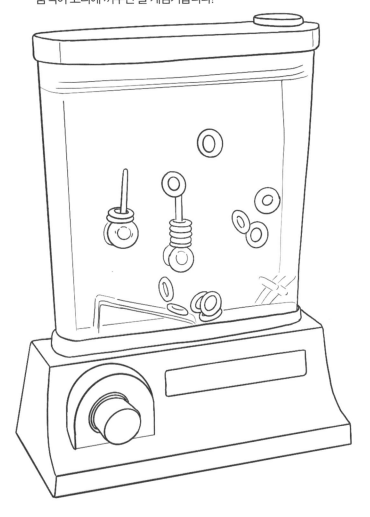

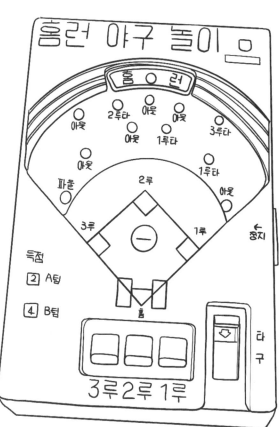

홈런 야구 놀이 게임기

타구라고 적힌 레버를 내린 뒤 손가락을 떼면 가운데 판이
살짝 회전하면서 1루타, 2루타, 3루타, 파울, 아웃까지 정해지며
진행되는 수동 야구 게임!

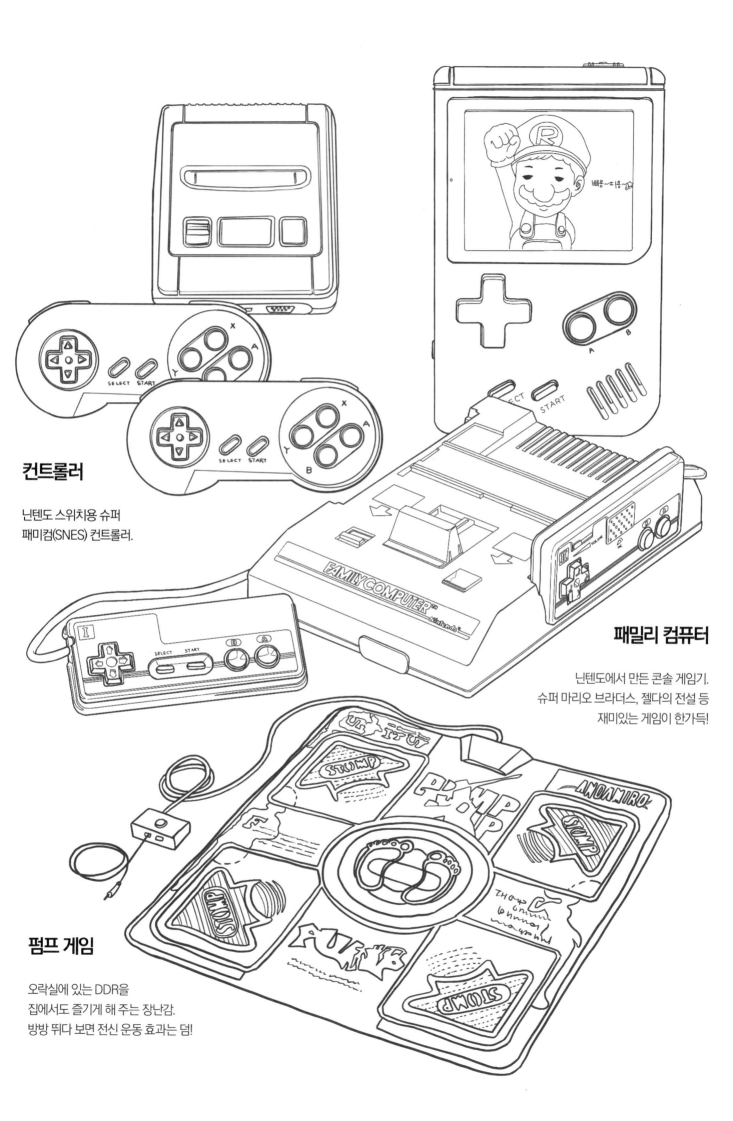

컨트롤러

닌텐도 스위치용 슈퍼
패미컴(SNES) 컨트롤러.

패밀리 컴퓨터

닌텐도에서 만든 콘솔 게임기.
슈퍼 마리오 브라더스, 젤다의 전설 등
재미있는 게임이 한가득!

펌프 게임

오락실에 있는 DDR을
집에서도 즐기게 해 주는 장난감.
방방 뛰다 보면 전신 운동 효과는 덤!

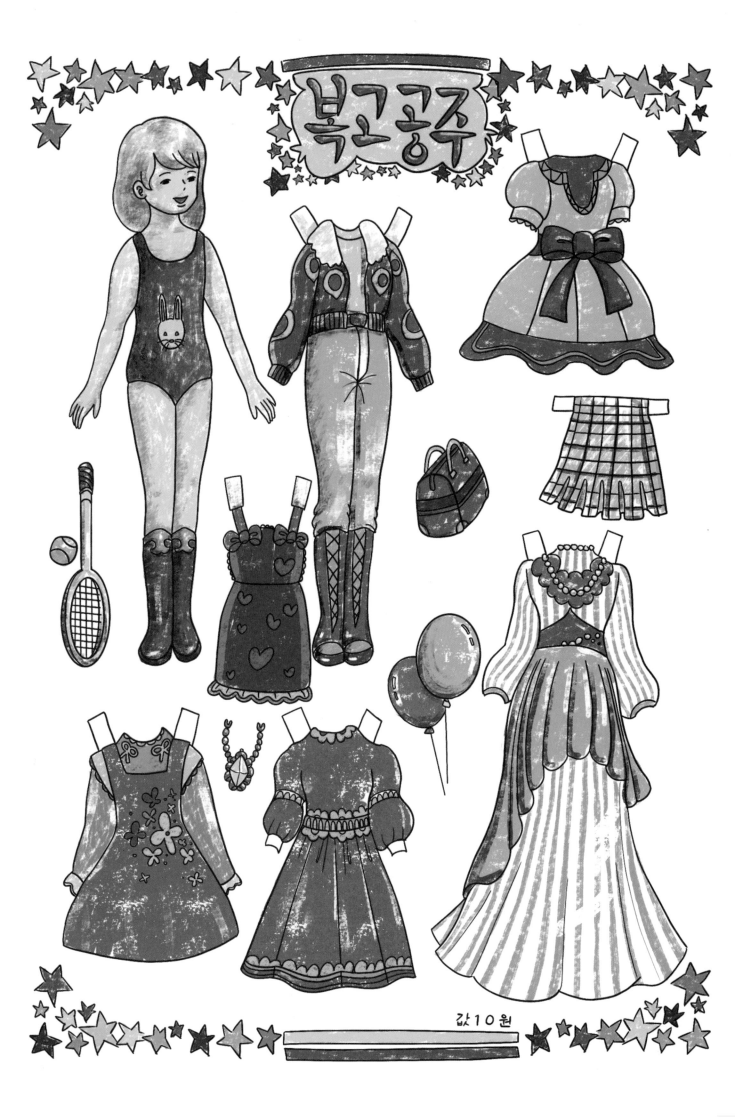

부그공주

값10원

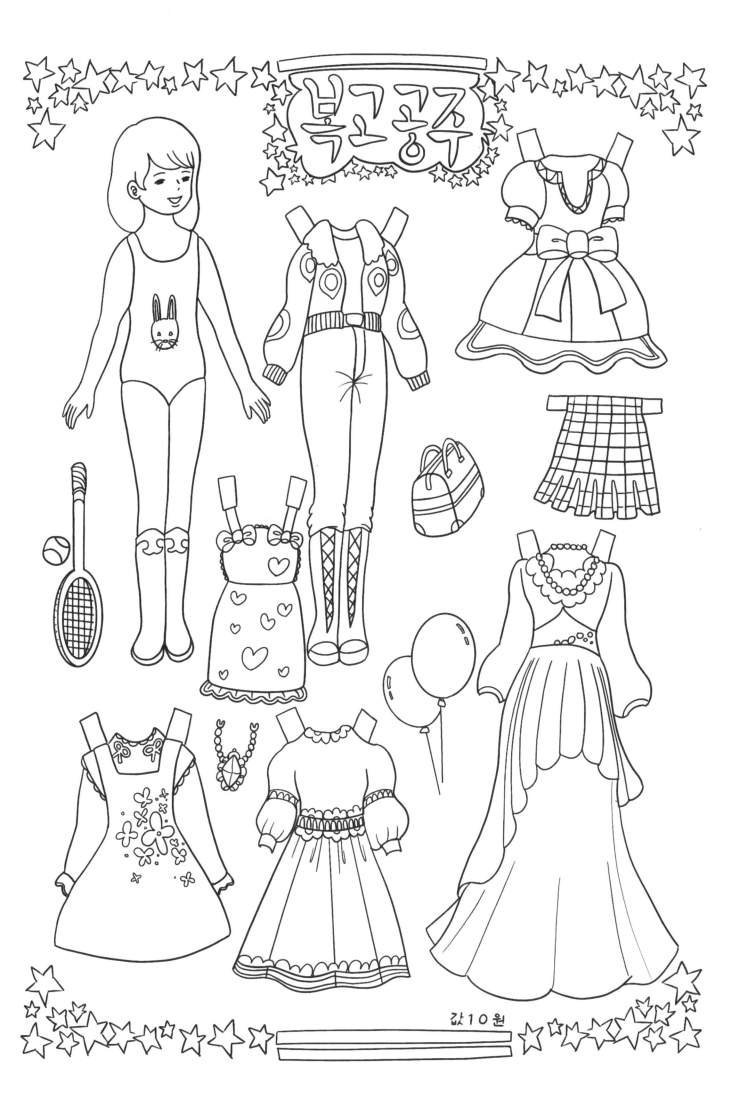

값 10 원

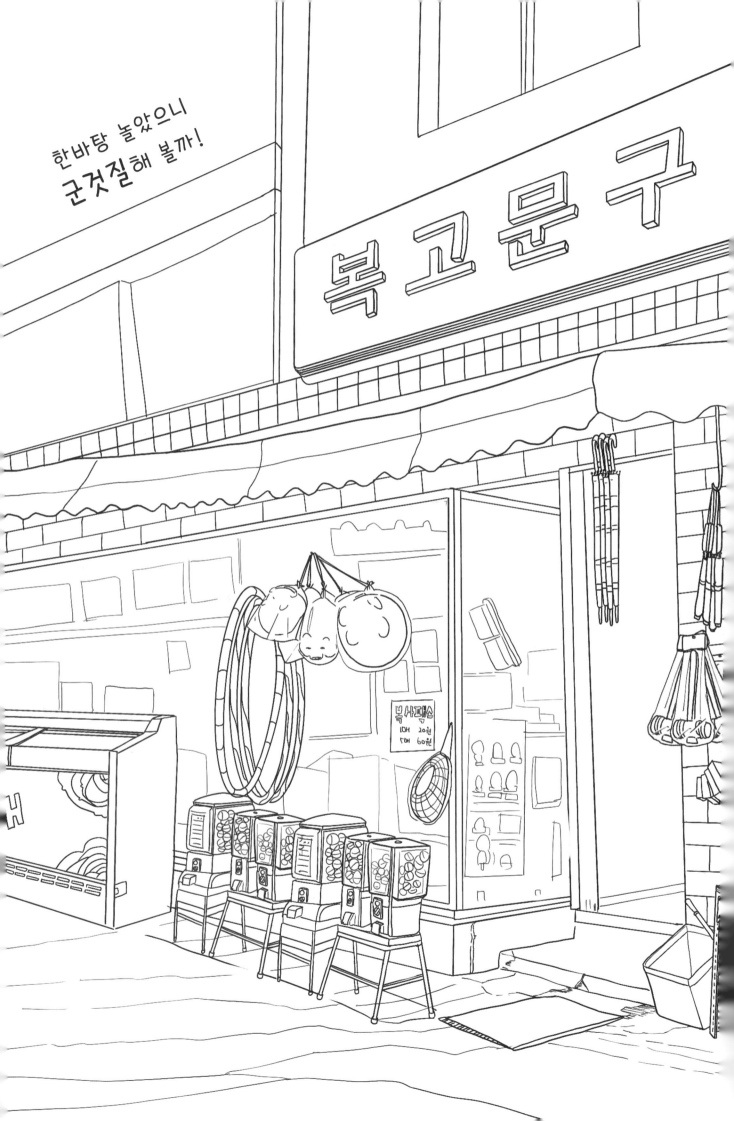

한바탕 놀았으니
군것질해 볼까!

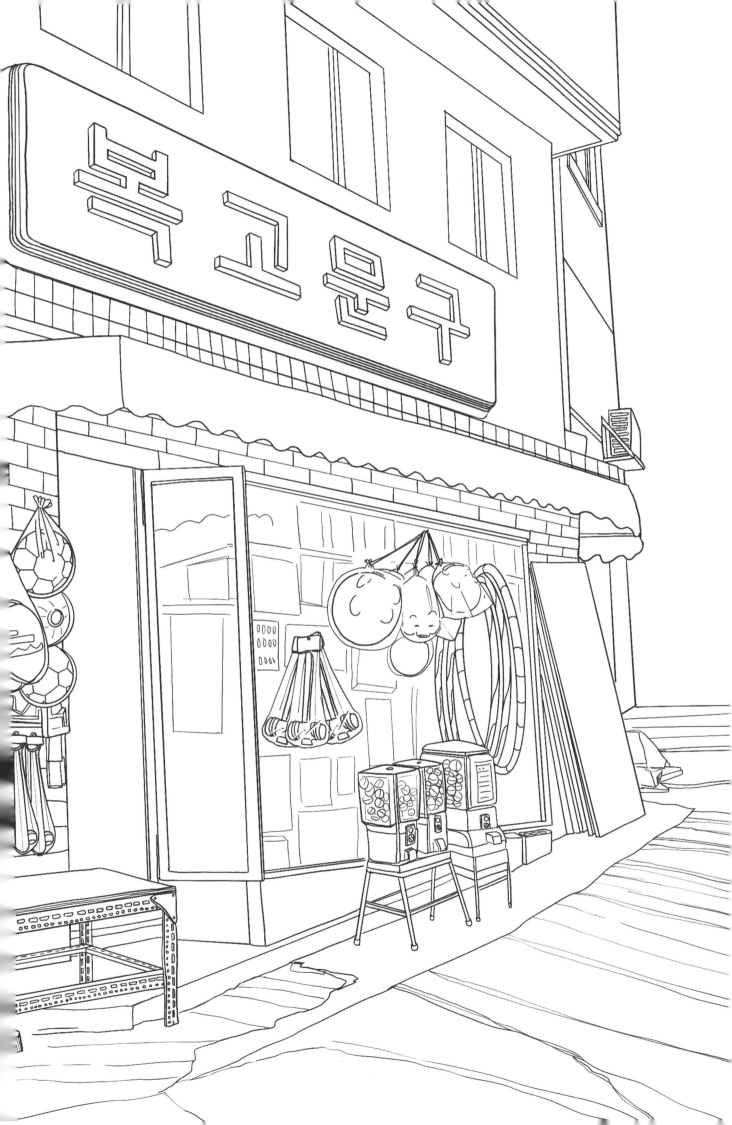

한 개비씩 집어서 앞니로 긁어 먹던 아폴로,
한 움큼 집어서 아드득아드득 씹어 먹던 밭두렁,
휘휘 호루라기 소리를 내던 휘파람 사탕

이건 학교 끝나면 꼭 사 먹어야 했어!

껌도 씹고 만화도 읽는 만화 풍선껌!
사람이 먹을 수 있는 테이프(?)
문구점에서 구워 먹던 쫄깃한 쫀디기

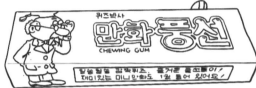

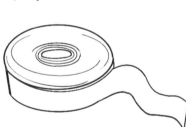

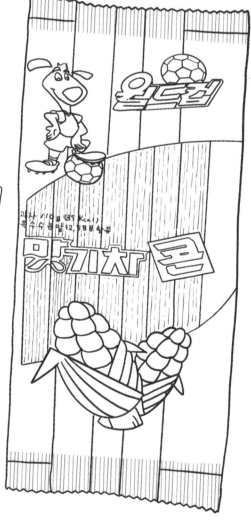

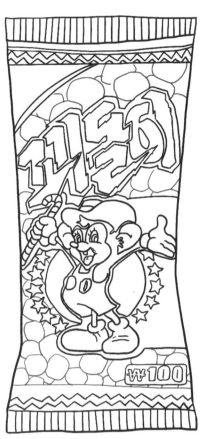

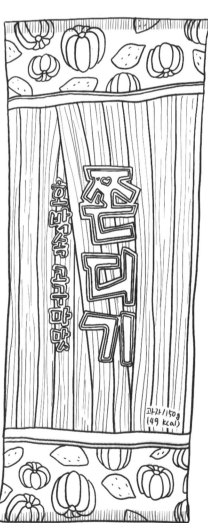

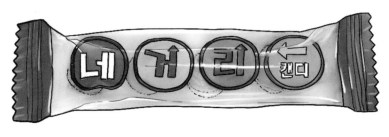

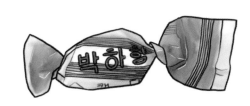

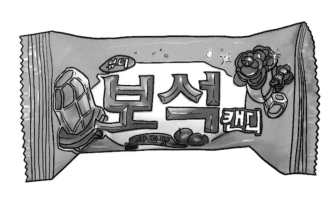

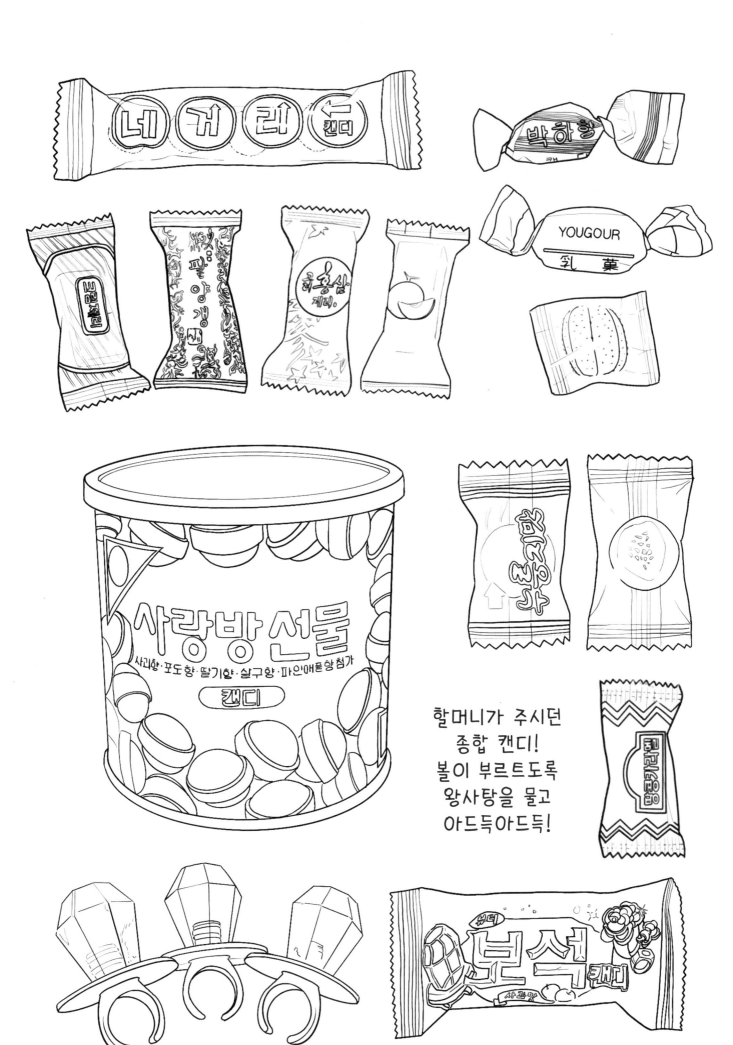

할머니가 주시던
종합 캔디!
볼이 부르트도록
왕사탕을 물고
아드득아드득!

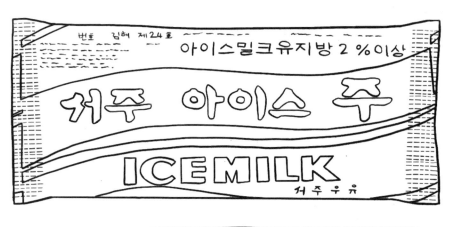

12시에 만나요, 브라보콘!

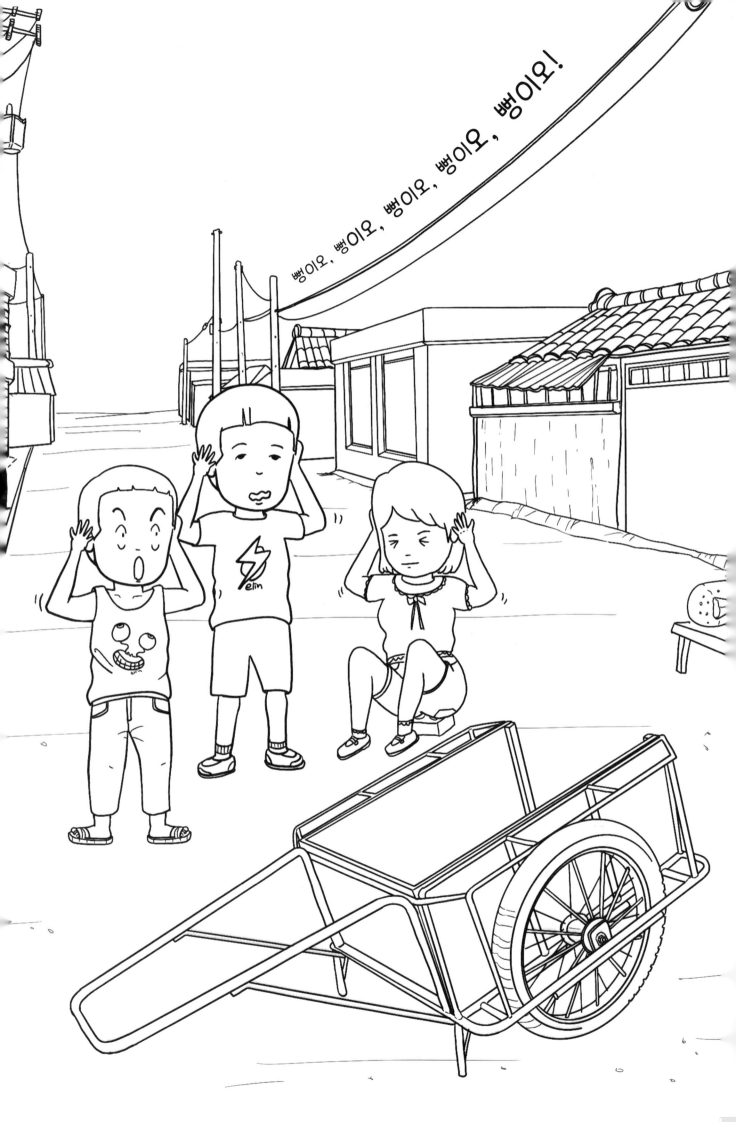

베이킹소다 한 꼬집에
부풀어 오르는 달고나,
커피 2스푼 프리마 2스푼
설탕 3스푼으로 타 주던 커피.

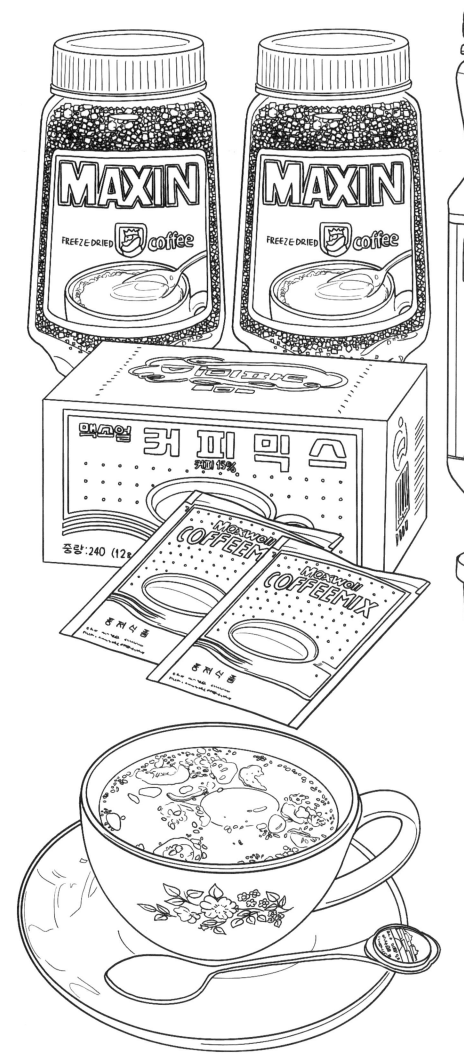
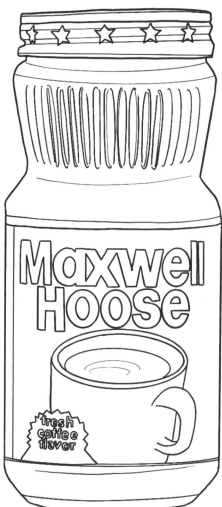
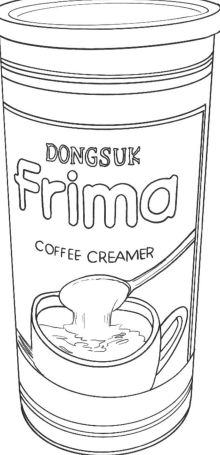

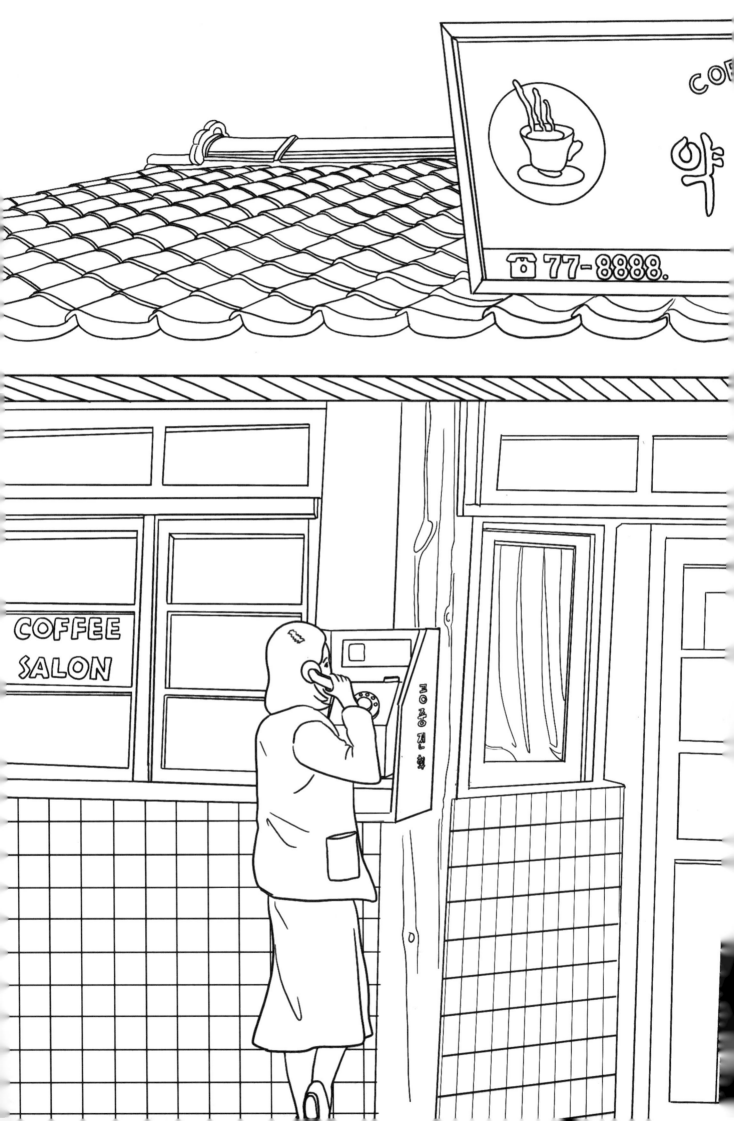

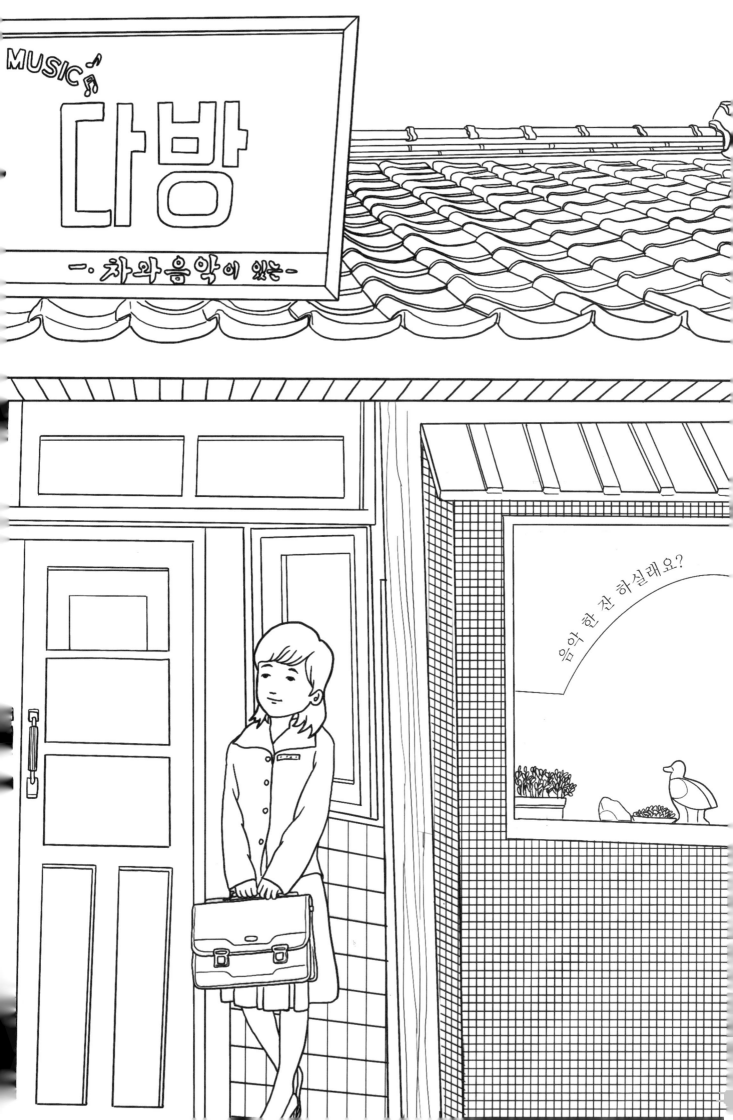

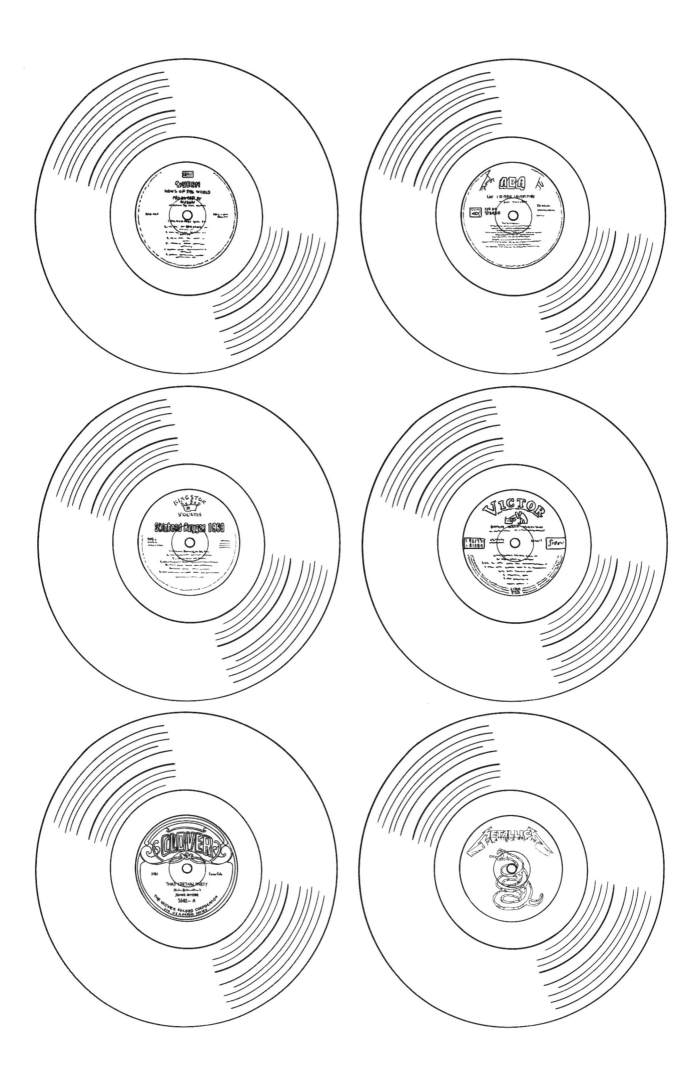

BLUEBIRD

Electrically Recorded
PHONOGRAPH RECORDS

Not Licensed for — Radio Broadcast

WHEN IT'S HARVEST TIME IN
PEACEFUL VALLEY
(Robert Martin)
Dick Hartman's Tennessee Ramblers
Singing with fiddles and guitars
B-5937-A

©RCA Manufacturing Co., Inc., Camden, N.J., U.S.A.

METROTONE
RECORDS

MANUFACTURED BY METROTONE RECORD CO. — BROOKLYN

JACK EMERSON
SINGS
CORNBELT SYMPHONY
(Simmons)
CHET HOWARD
HIS ORCH. & TRIO
M-3014

CINCINNATI, OHIO ONLY FOR NON-COMMERCIAL USE ALL PHONOGRAMS IN MINES MAY BE ACTIVE AND ORIGINAL MAY BE USED OR ASK YOUR MUPPE THEMEET BY BING RECORD CO

QUEEN

(5086) Instrumental

BLUE FLAME
(James Noble)
LENNIE LEWIS
and his Orchestra
4133-A

THIS RECORD STILL NOT BE SOLD OR USED FOR ASK YOUR GROUP MUPPE

ROOST
"Music of the Future
MANUFACTURED BY ROOST RECORDS, N.Y.

1241 Ballad with
ASCAP-Peter Maurice Instr. Accomp.

I'LL CLOSE MY EYES
(Reid-Kaye)
LITTLE JIMMY SCOTT
603

LICENSED BY THE MFR ONLY FOR NON-COMMERCIAL USE

THE BEATLES
PRODUCED BY
GEORGE MARTIN

STEREO
SWBO-101
(SWBO2-101)
SIDE 2

1. MARTHA MY DEAR (John Lennon-Paul McCartney) BMI 2:28
2. I'M SO TIRED (John Lennon-Paul McCartney) BMI 2:07
3. BLACKBIRD (John Lennon-Paul McCartney) BMI 2:20
4. PIGGIES (George Harrison) ASCAP 2:00
5. ROCKY RACOON (John Lennon-Paul McCartney) BMI 3:33
6. DON'T PASS ME BY (Richard Starkey) ASCAP 3:02
7. WHY DON'T WE DO IT IN THE ROAD? BMI 1:42
(John Lennon-Paul McCartney)
8. I WILL (John Lennon-Paul McCartney) BMI 1:40
9. JULIA BMI 2:69
(John Lennon Paul McCartney)
Remiware

GREEN DOOR

CREATED BY TROJAN RECORDS LTD — ALL RIGHTS OF THE MANUFACTURER AND OF THE

Made in England
GD-4020 A
Trojan Music
© 1972

HYPOCRITE
(L. Sibbles)
THE HEPTONES
Produced by: Joel Gibson

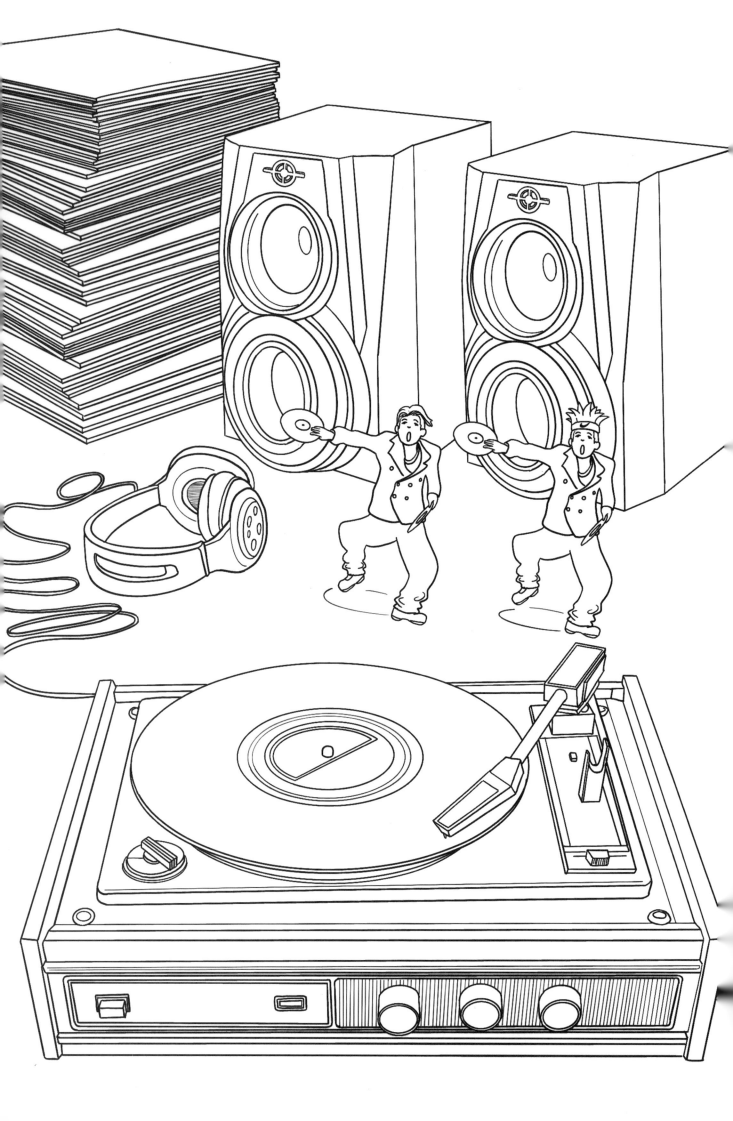

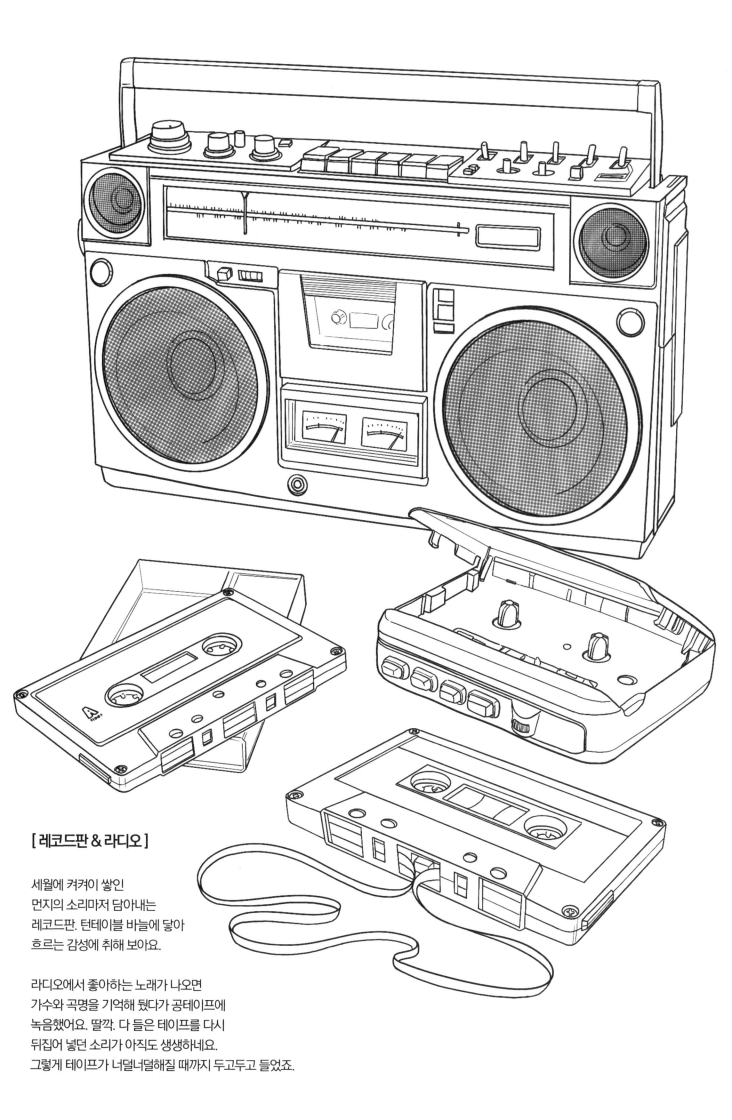

[레코드판 & 라디오]

세월에 켜켜이 쌓인
먼지의 소리마저 담아내는
레코드판. 턴테이블 바늘에 닿아
흐르는 감성에 취해 보아요.

라디오에서 좋아하는 노래가 나오면
가수와 곡명을 기억해 뒀다가 공테이프에
녹음했어요. 딸깍. 다 들은 테이프를 다시
뒤집어 넣던 소리가 아직도 생생하네요.
그렇게 테이프가 너덜너덜해질 때까지 두고두고 들었죠.

[카세트 플레이어]

길거리를 걸으며 음악을 즐길 수 있다는 것은
낭만적인 일입니다. 지금은 스마트폰에 이어폰만 꽂으면
어디에서든 음악을 감상할 수 있지만 90년대만 하더라도
오디오 플레이어를 별도로 들고 다녀야 했어요.
그중 하나가 카세트 플레이어예요.
투명한 케이스 너머로 테이프가
돌아가는 것을 지켜보는 일은
은근 중독성이 있었달까요.

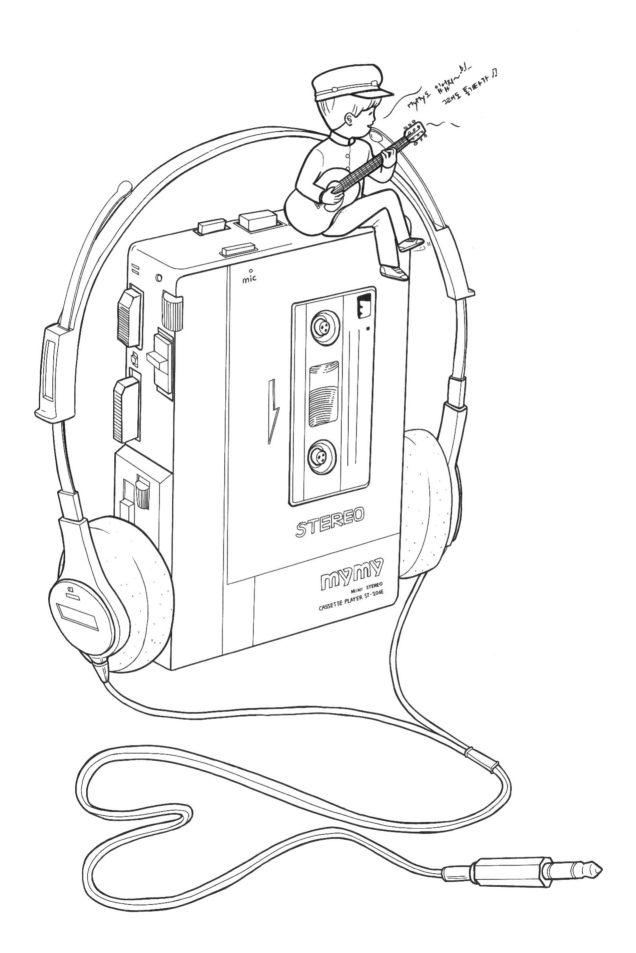

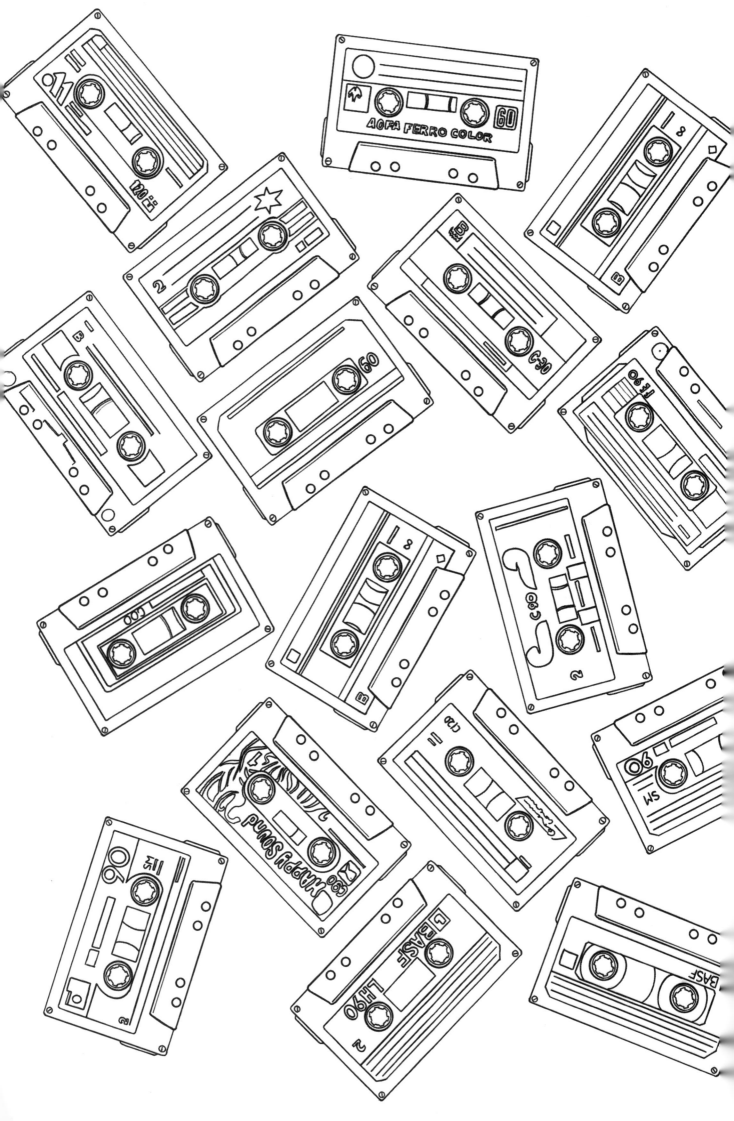

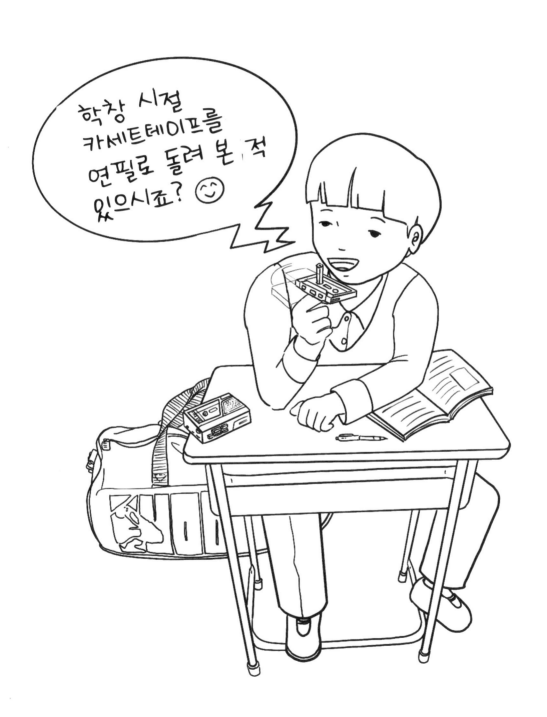

레트로를 주름잡는
전자 기기 열전!

찰칵찰칵 감성 가득한 사진기

하나, 둘, 김치……!
셔터를 누르면 그 자리에서 인화되는 폴라로이드 카메라.
사진이 마르기도 전에 만졌다간 얼굴 대신 지문이 남기도 하지요!
필름 카메라는 사진을 다 찍고 나면 매번 필름을 갈아야 했어요!
다 쓴 필름통을 모아 놓으면 알록달록 귀엽지 않나요?

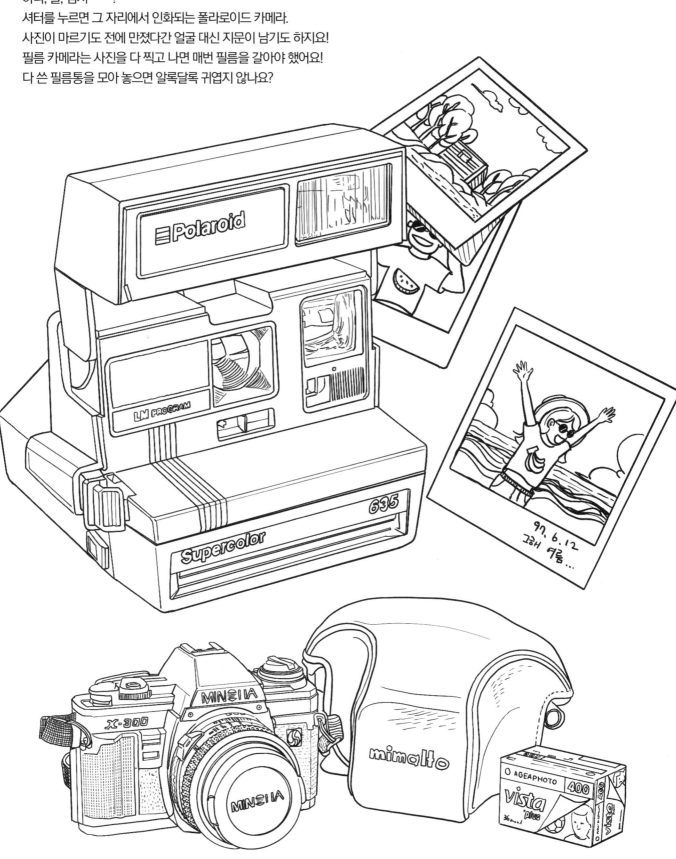

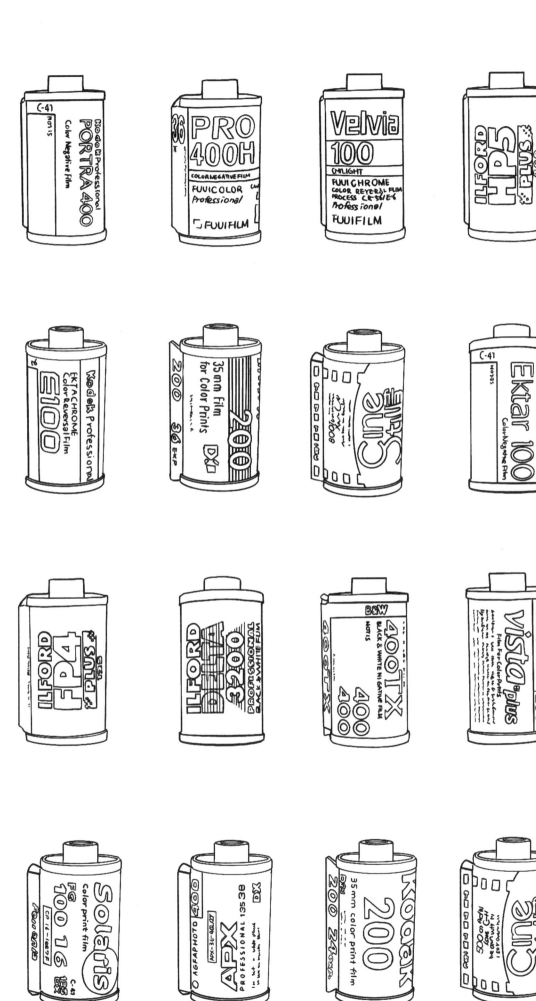

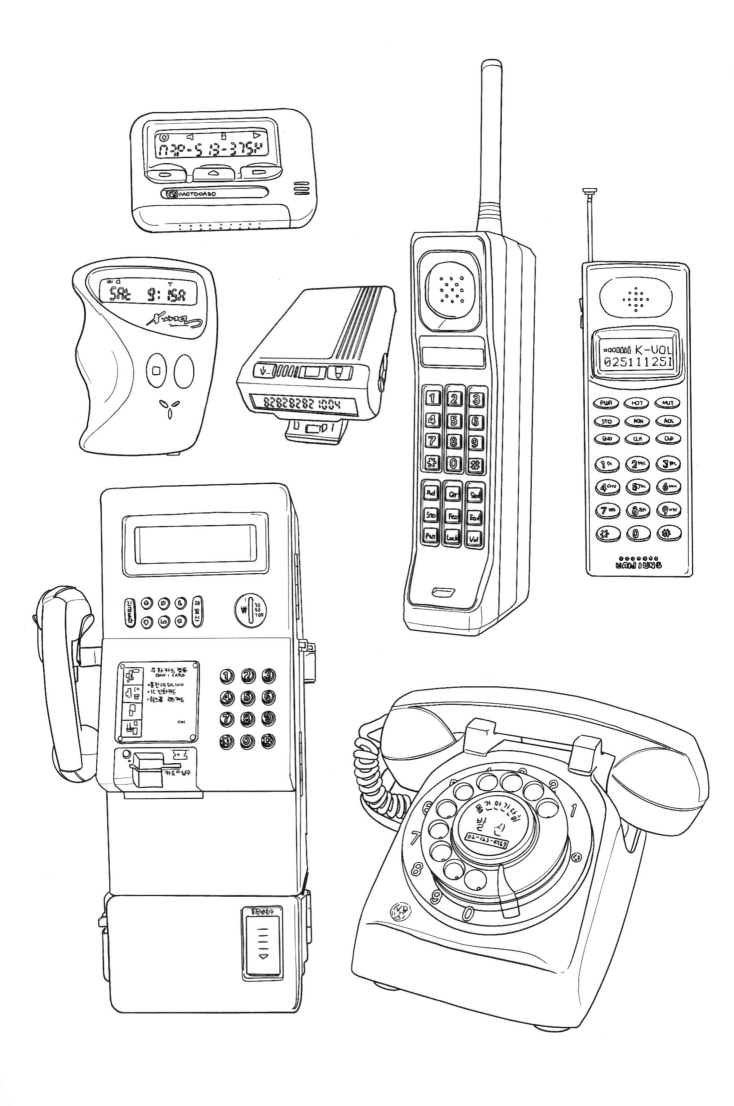

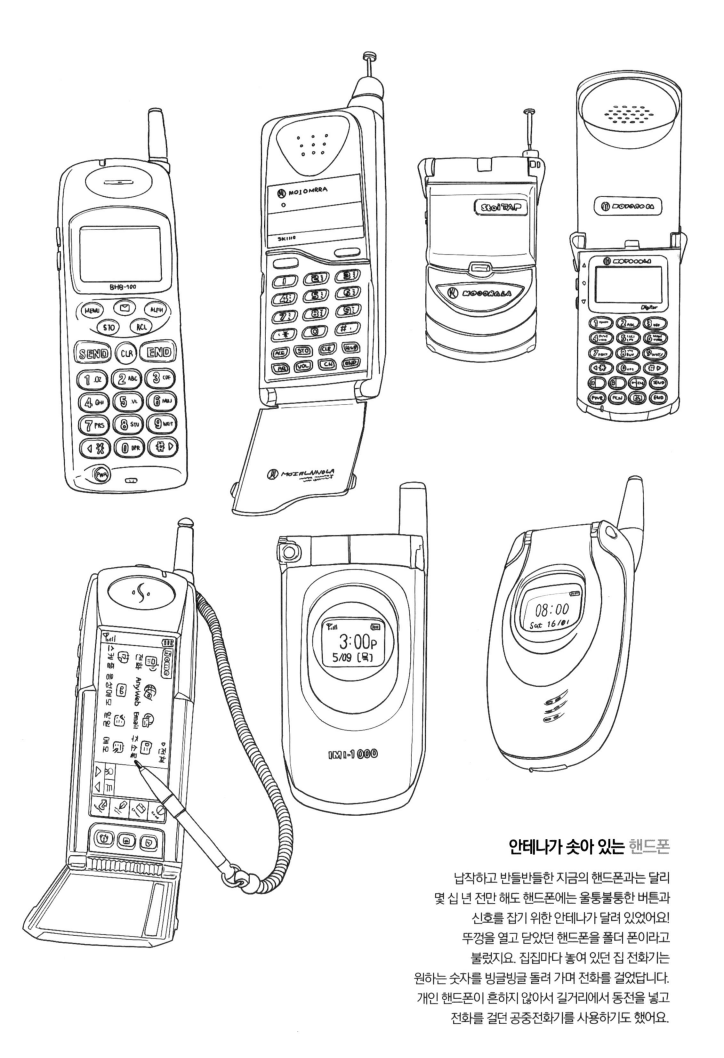

안테나가 솟아 있는 핸드폰

납작하고 반들반들한 지금의 핸드폰과는 달리
몇 십 년 전만 해도 핸드폰에는 울퉁불퉁한 버튼과
신호를 잡기 위한 안테나가 달려 있었어요!
뚜껑을 열고 닫았던 핸드폰을 폴더 폰이라고
불렀지요. 집집마다 놓여 있던 집 전화기는
원하는 숫자를 빙글빙글 돌려 가며 전화를 걸었답니다.
개인 핸드폰이 흔하지 않아서 길거리에서 동전을 넣고
전화를 걸던 공중전화기를 사용하기도 했어요.

투박하고 뚱뚱한 컴퓨터

어딘가 뭉툭하고 쓸데없이 두꺼워 보이는 옛날 컴퓨터.
옛날에는 5.25인치 플로피디스크를
꽂아야만 컴퓨터 부팅을 할 수 있었어요.
부팅뿐 아니라 학교에서 내 주는 숙제부터
컴퓨터를 통해 주고받는 모든 정보는 USB가 아닌
플로피디스크에 담겼답니다. 지금은 플로피디스크를
컴퓨터에 삽입하는 공간이 사라져서
플로피디스크는 집 안
깊숙한 서랍 속에서나
간간히 존재를 확인하는
과거 유물이 되어 버렸군요!

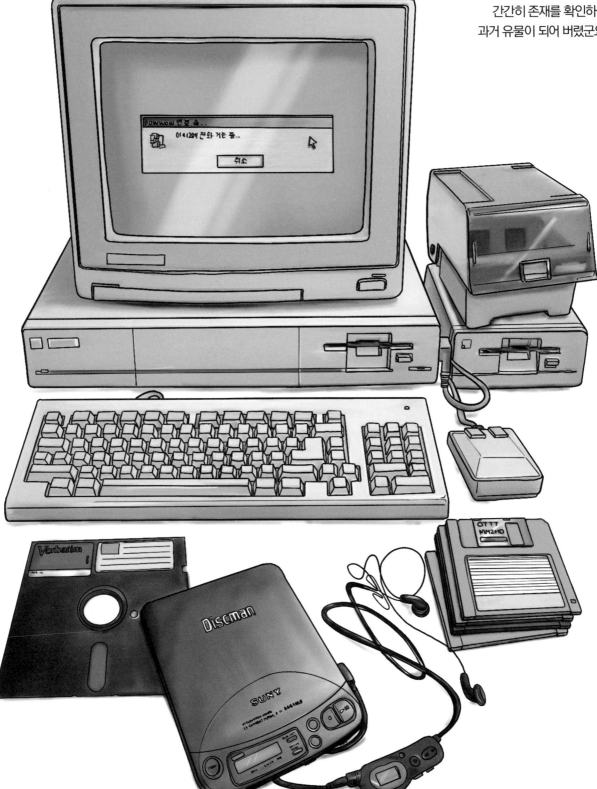

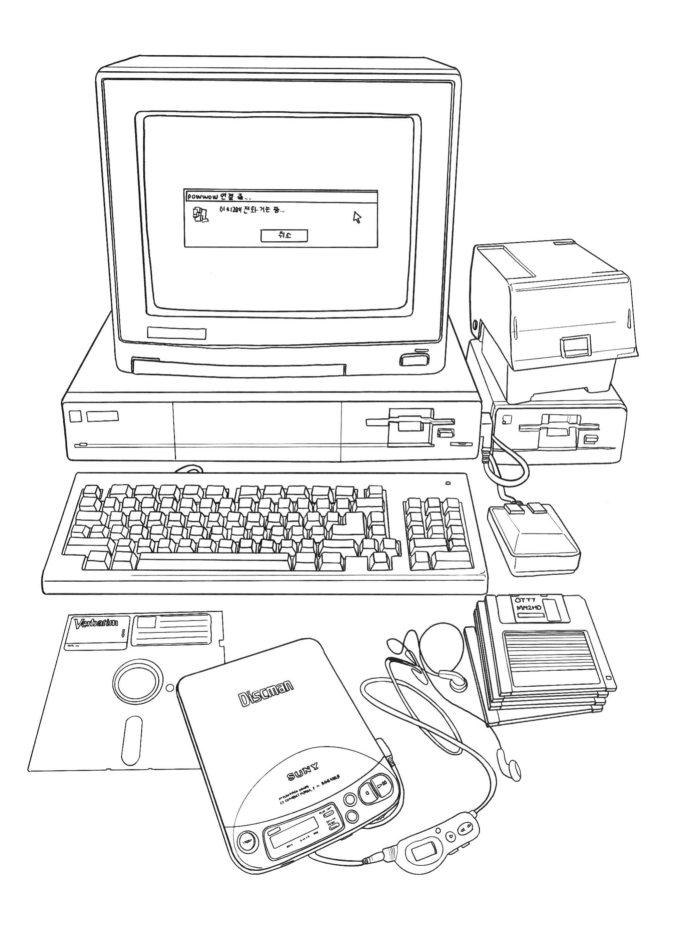

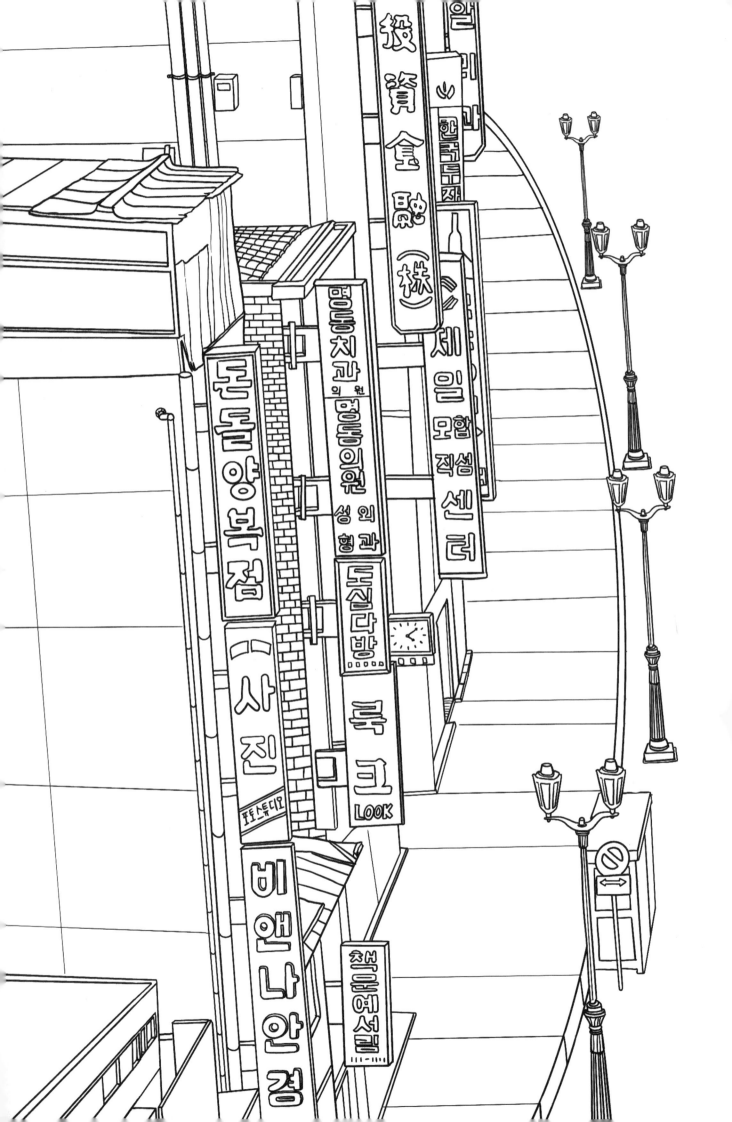

 한가족 노래연습장

 대요서점 222 - 2222

 경조 화환 화분 남 산 꽃 화 원 관상수 농장직매 ☎ 222 - 2222 222 - 2222

 한 림 기름집

그때 그 시절!
거리엔 어떤 간판이?

알 수 없는 영어로 덕지덕지 도배된 간판보다는 촌스럽지만 한 글자
한 글자 또박또박 한글로 적은 간판이 눈에 띄이네요. 거리의 분위기를
만들어 준 이 간판들은 밤이 되면 어떤 색으로 빛나고 있을까요?
가게와 꼭 어울리는 색깔도, 내가 좋아하는 색깔도 다 좋습니다.
어두워진 거리를 화려한 간판으로 밝혀 주세요!

제 일 시 계 포

 구두병원 222 - 2222

 금 은 보 석 시 계 경복당

 칠성O CHILSUNG C 극 동 식 품

 광 명 공 업 사

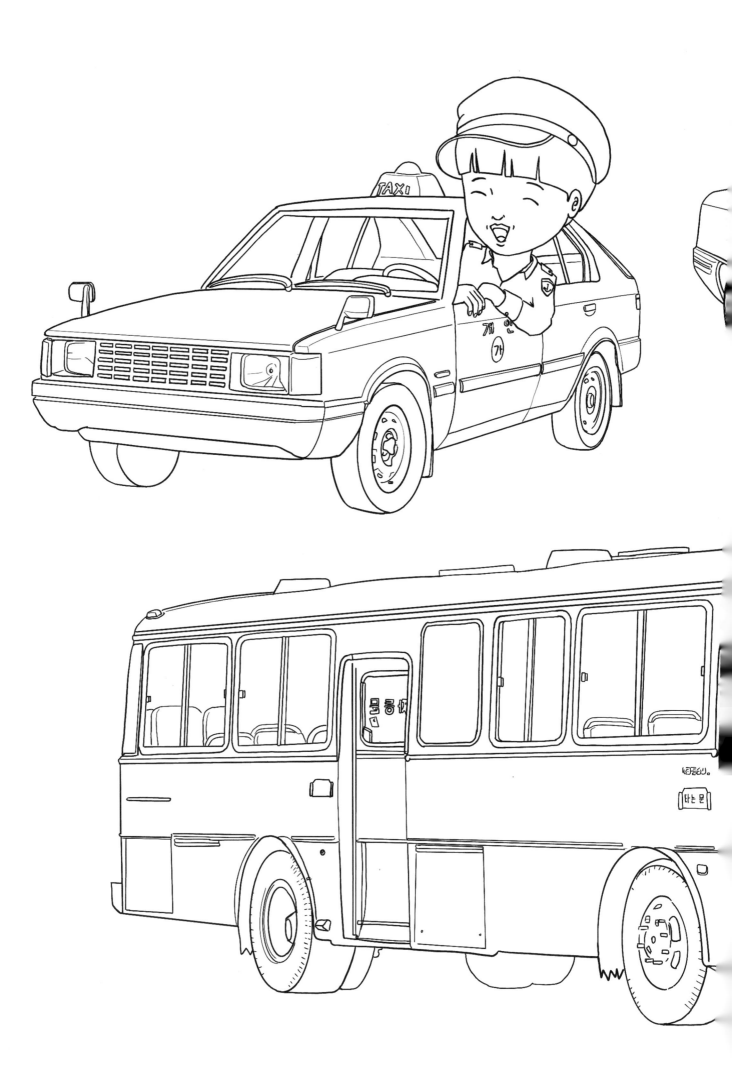

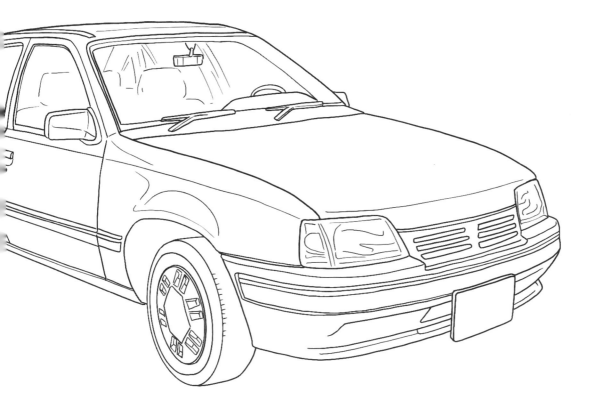

그때 그 시절!
도로엔
어떤 차량이?

1975년 현대자동차 첫 독자 생산 모델로 출시되어 국내 자동차 전체 판매량 중 40%를 차지했던 '포니', 대우자동차에서 1980년대부터 11년간 105만 대를 생산했던 '르망'. 아버지들의 로망이었던 그때 그 시절 자동차들!
이외에 여러분이 좋아하는 옛날 자동차가 있나요? 세련된 곡선을 사용하는 오늘날 자동차와 달리 각진 직선의 느낌이 강했던 그 시절 차들의 형태와 색감을 참고해 보세요!

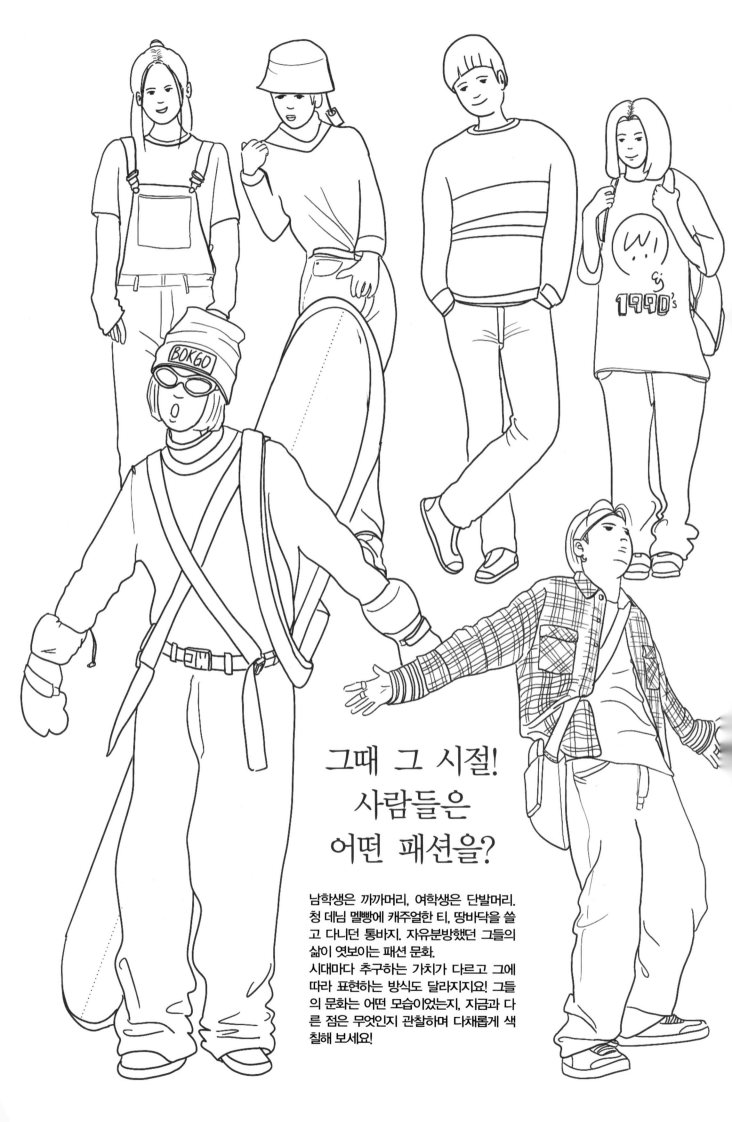

그때 그 시절!
사람들은
어떤 패션을?

남학생은 까까머리, 여학생은 단발머리. 청 데님 멜빵에 캐주얼한 티, 땅바닥을 쓸고 다니던 통바지. 자유분방했던 그들의 삶이 엿보이는 패션 문화.
시대마다 추구하는 가치가 다르고 그에 따라 표현하는 방식도 달라지지요! 그들의 문화는 어떤 모습이었는지, 지금과 다른 점은 무엇인지 관찰하며 다채롭게 색칠해 보세요!

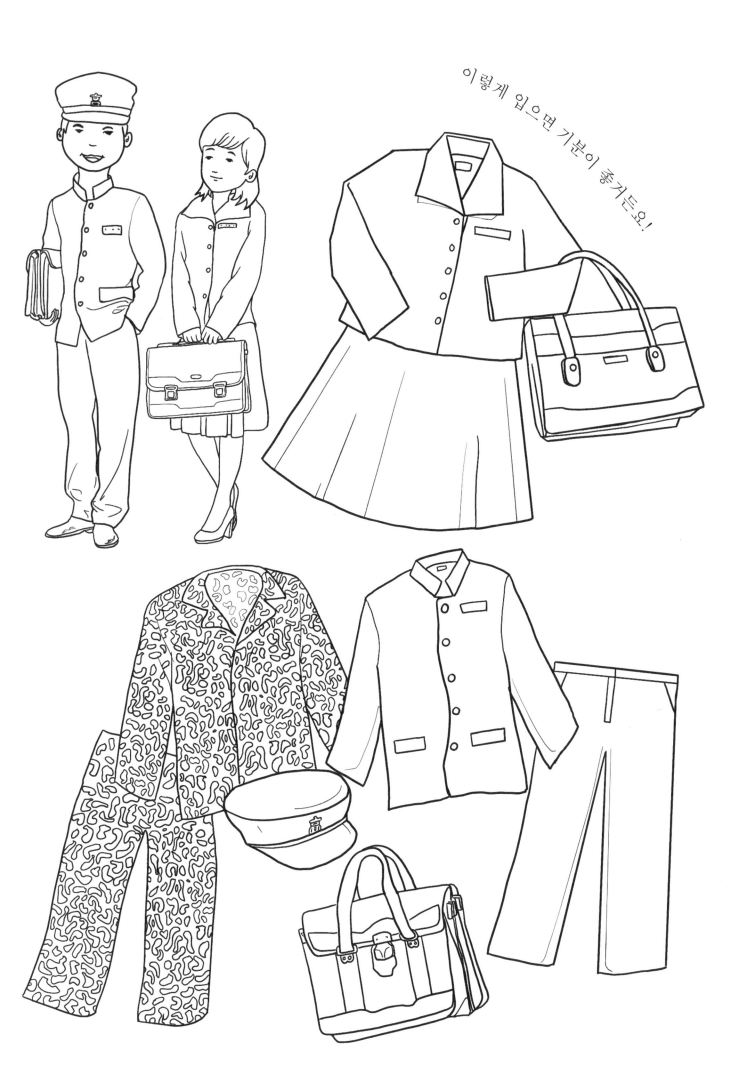

이렇게 입으면 기분이 좋거든요!

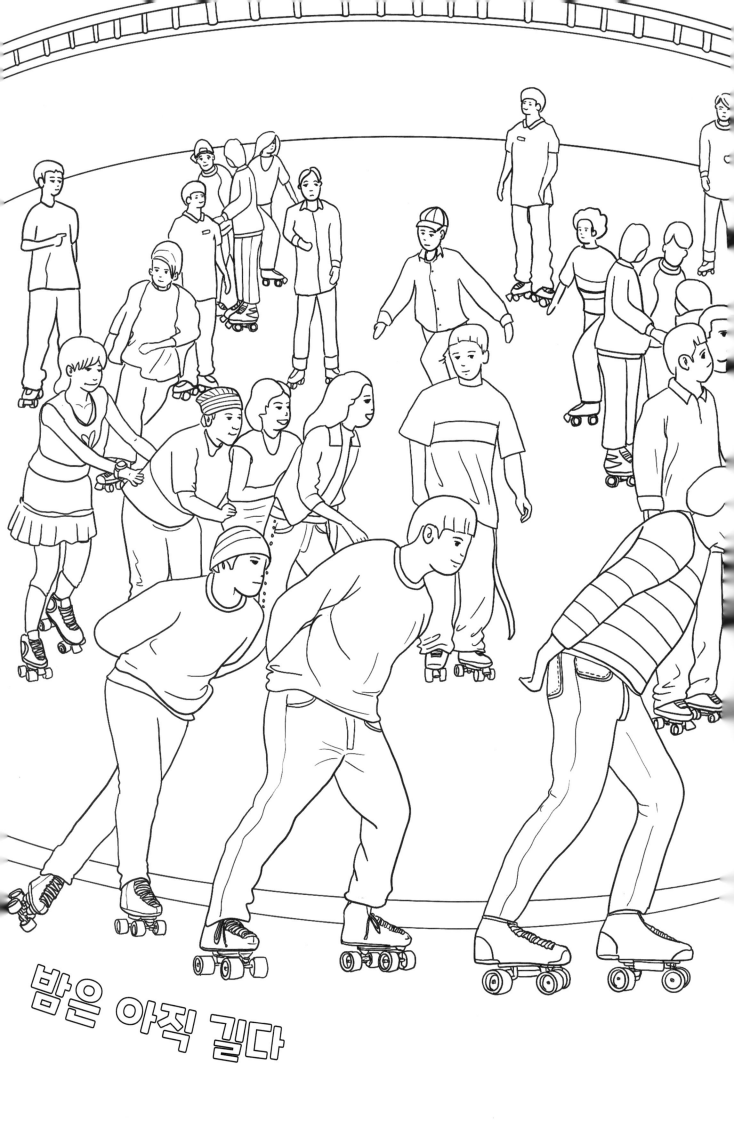

밤은 아직 길다

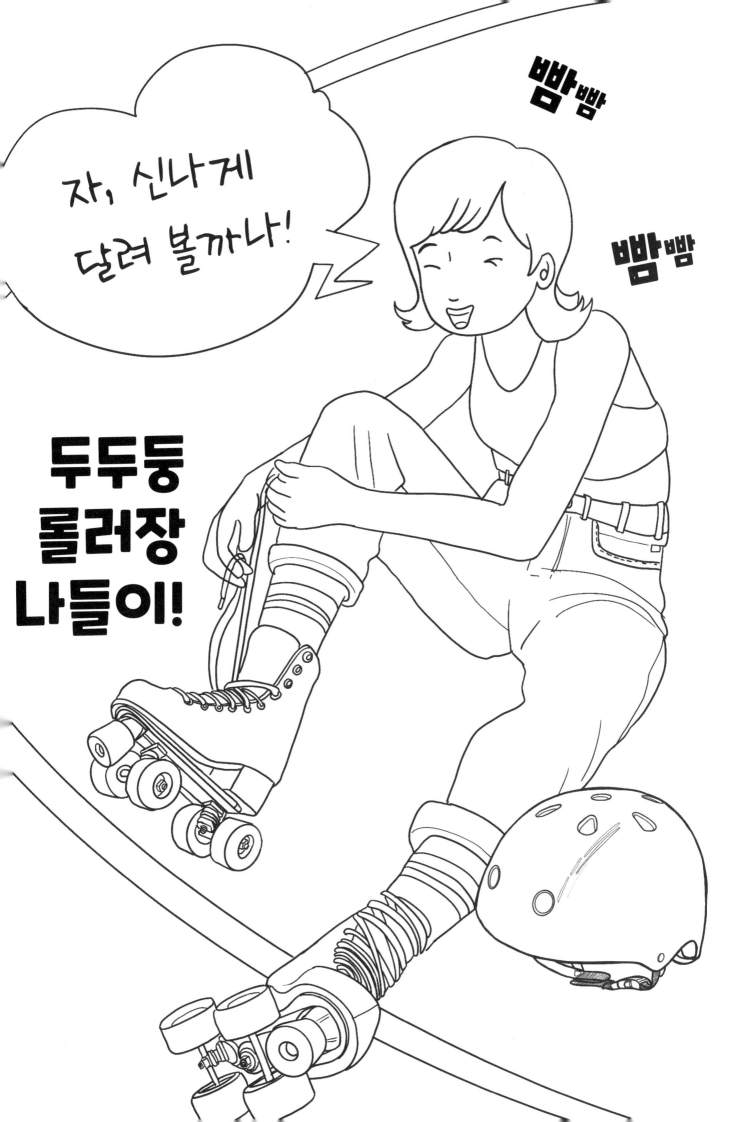

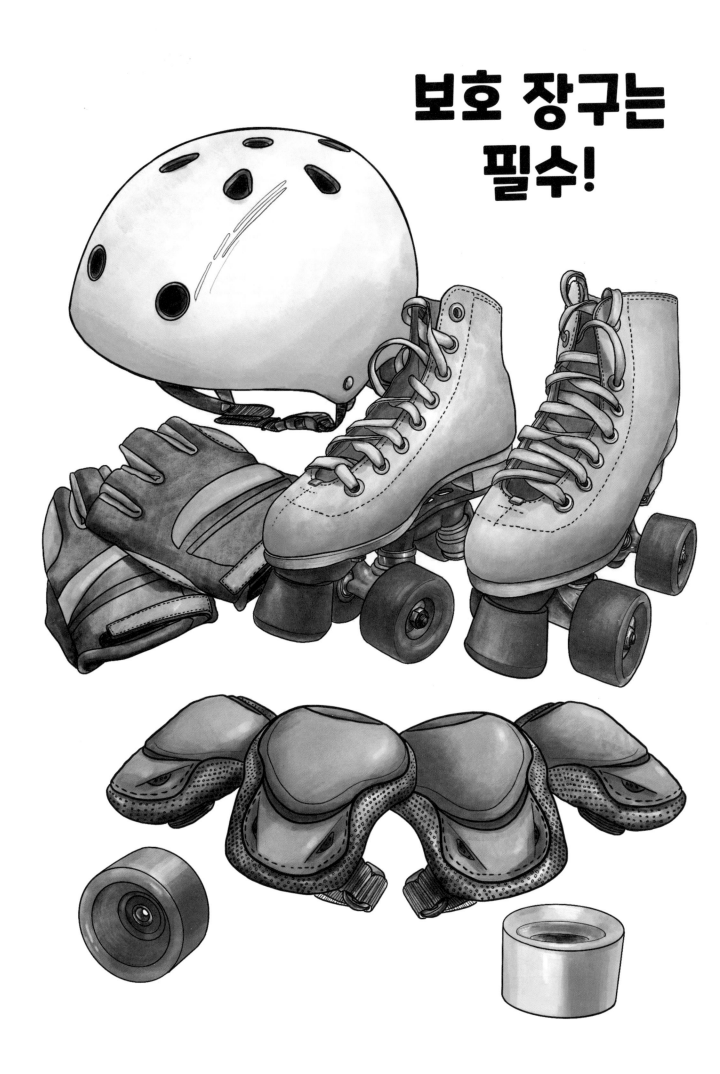

보호 장구는
필수!

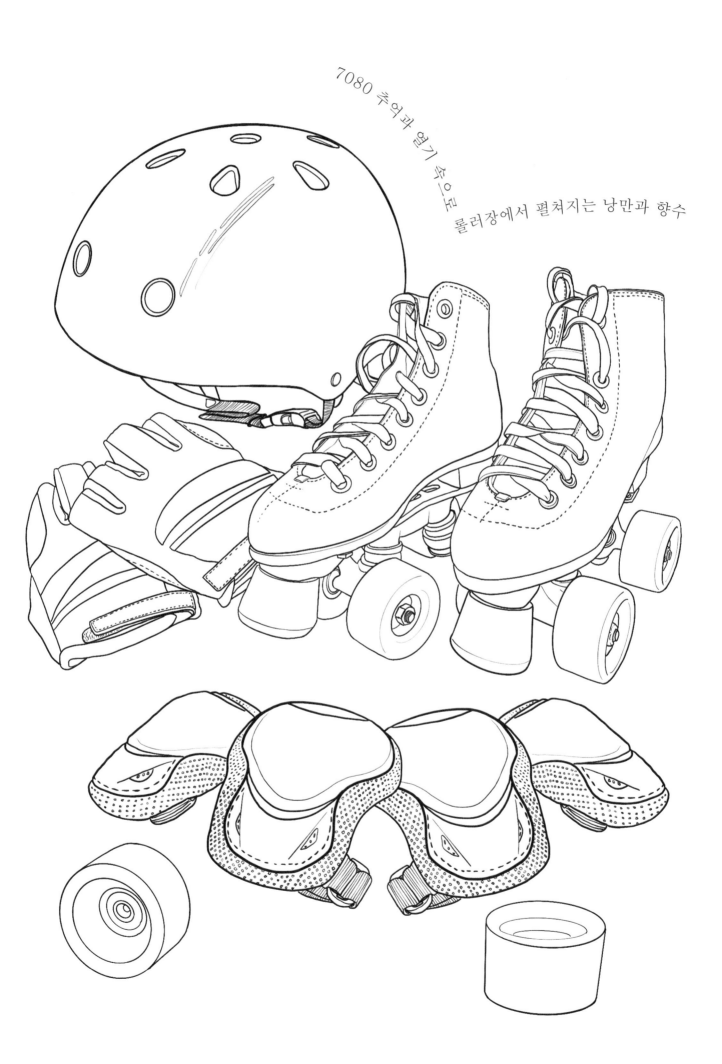

7080 추억과 열기 속으로
롤러장에서 펼쳐지는 낭만과 향수

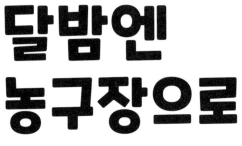

달밤엔 농구장으로

집 앞이나 학교 운동장에 하나씩은 꼭
설치되어 있던 농구 골대.
농구공 하나만 있으면
어둑어둑한 밤에도 땀 뻘뻘
흘리며 놀 수 있었죠!
그때 아이들은 좋아하는 농구 선수의
농구화를 즐겨 신었답니다!

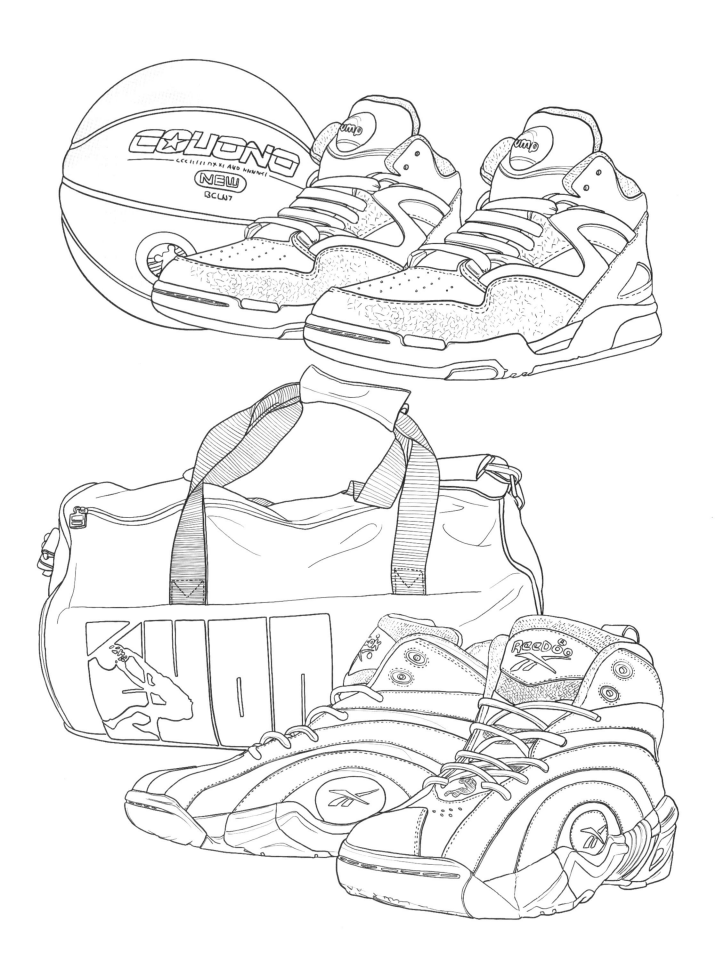

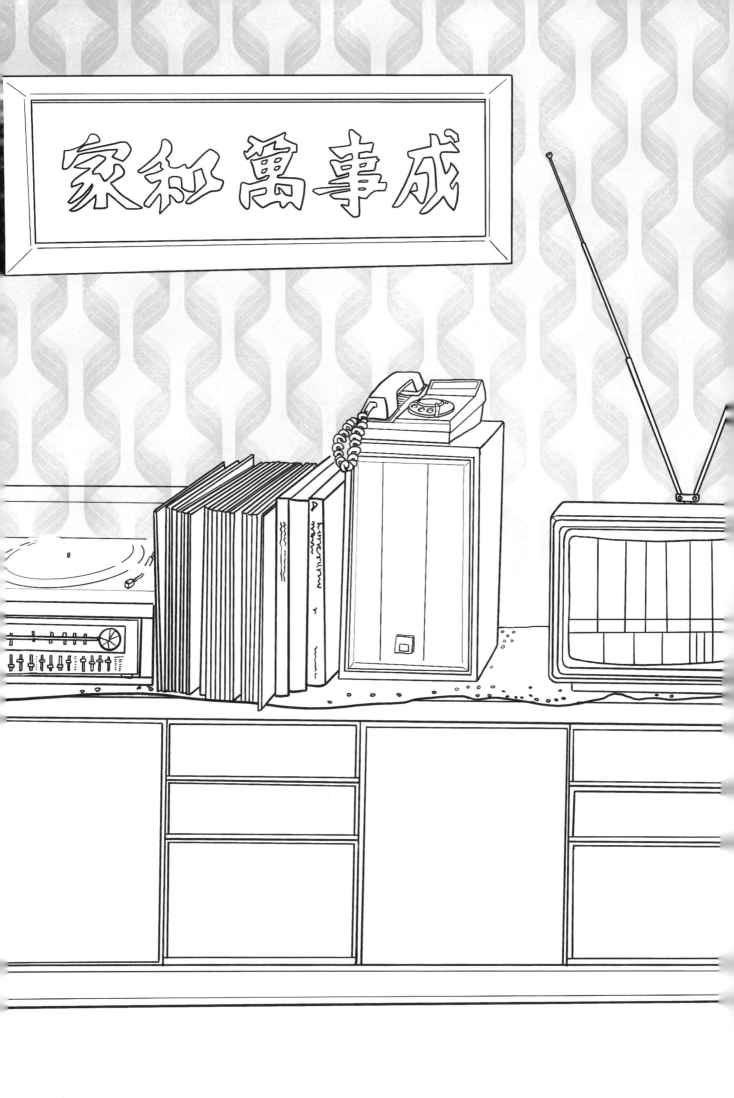

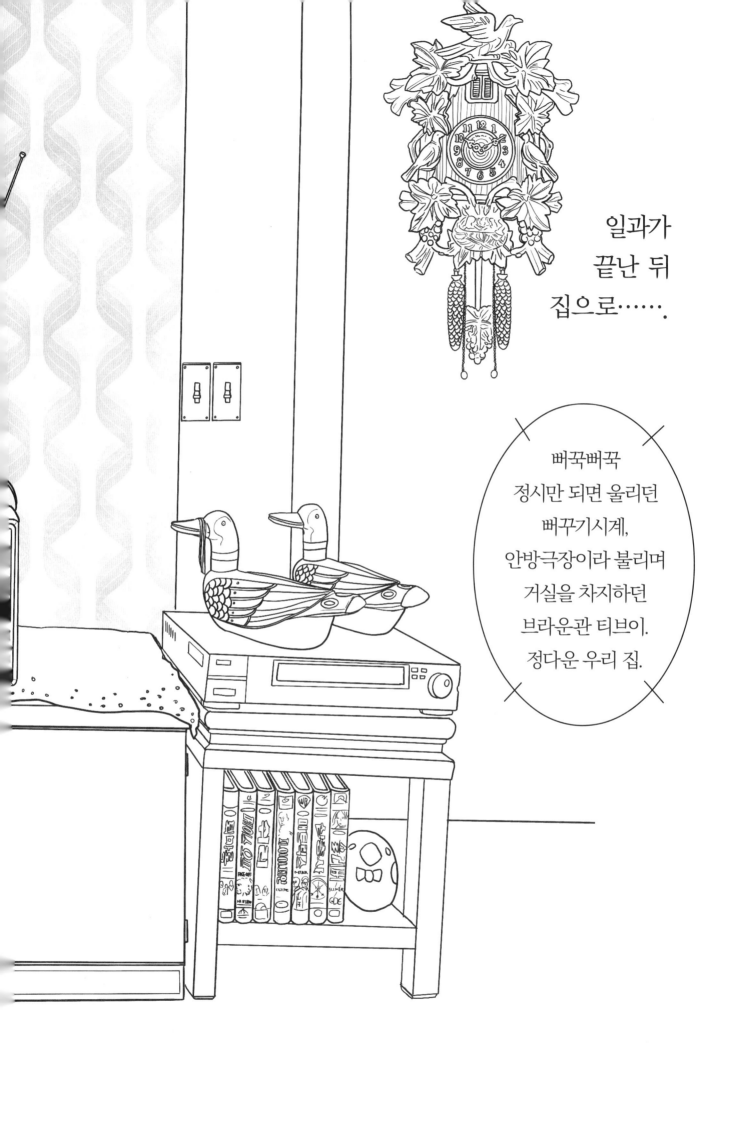

일과가
끝난 뒤
집으로…….

뻐꾹뻐꾹
정시만 되면 울리던
뻐꾸기시계,
안방극장이라 불리며
거실을 차지하던
브라운관 티브이.
정다운 우리 집.

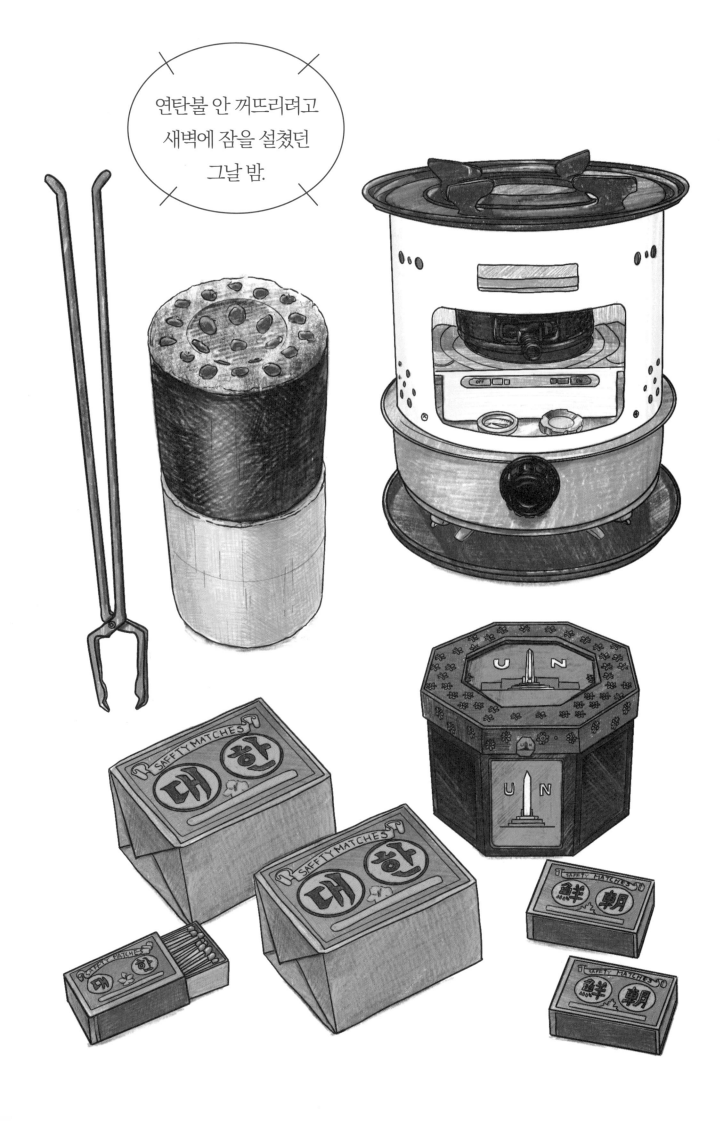

연탄불 안 꺼뜨리려고
새벽에 잠을 설쳤던
그날 밤.

1988년 대한민국 최초이자 아시아 대륙에서 2번째로 개최된 하계 올림픽,
〈제24회 서울 올림픽 경기 대회〉
'세계 평화와 화합'을 내세우며 경기장 모퉁이에서 굴렁쇠 소년이 등장한
순간은 지금도 벅찬 감동으로 떠오르네요!

태권도가 처음으로 올림픽 시범 종목으로 채택되었고,
한국이 종합 4위를 기록하면서
가난한 나라란 이미지를 벗고
선진국 반열로 급부상한 의미가 큰 올림픽이었어요!
당시 마스코트인 호돌이도
소중한 추억이 되었네요!

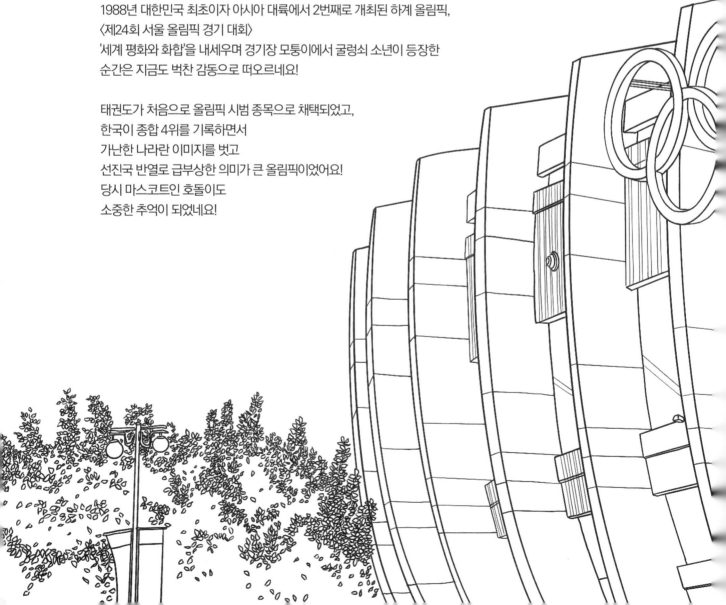

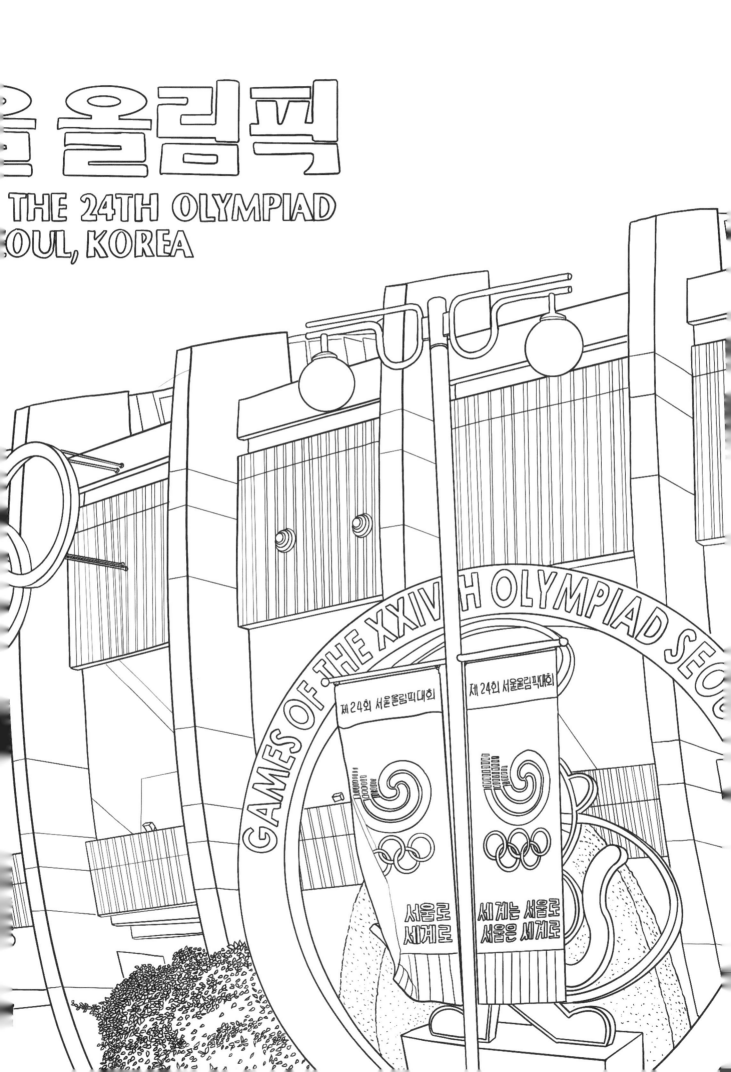

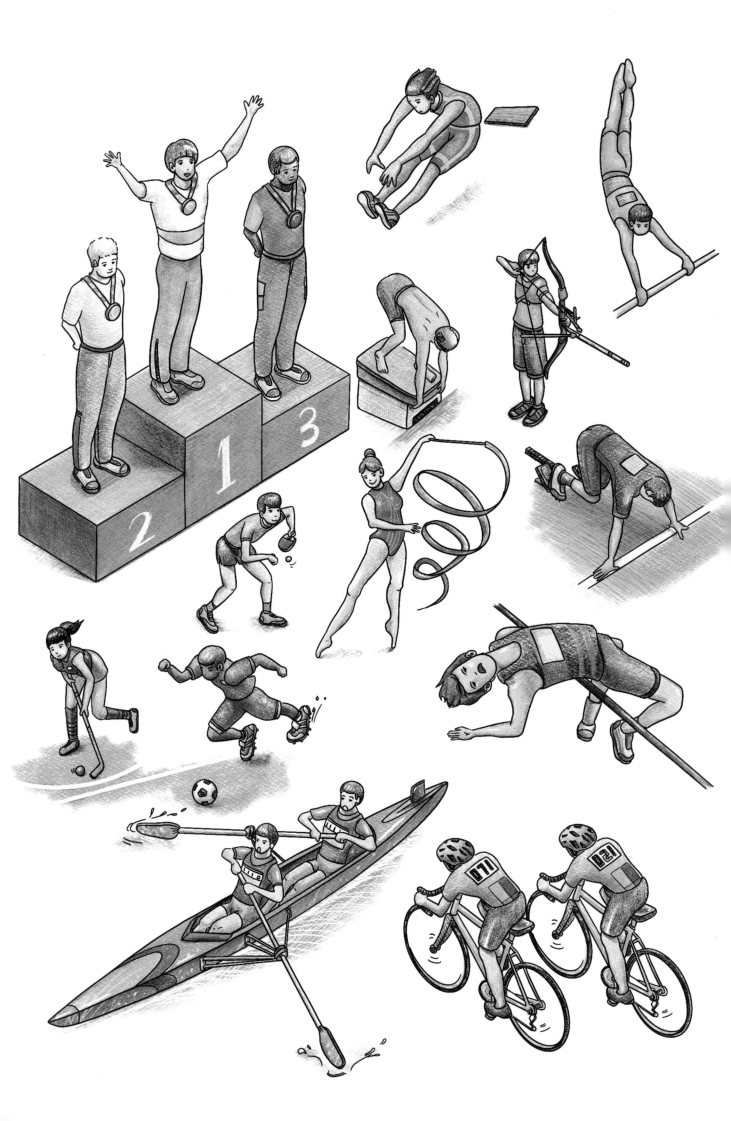

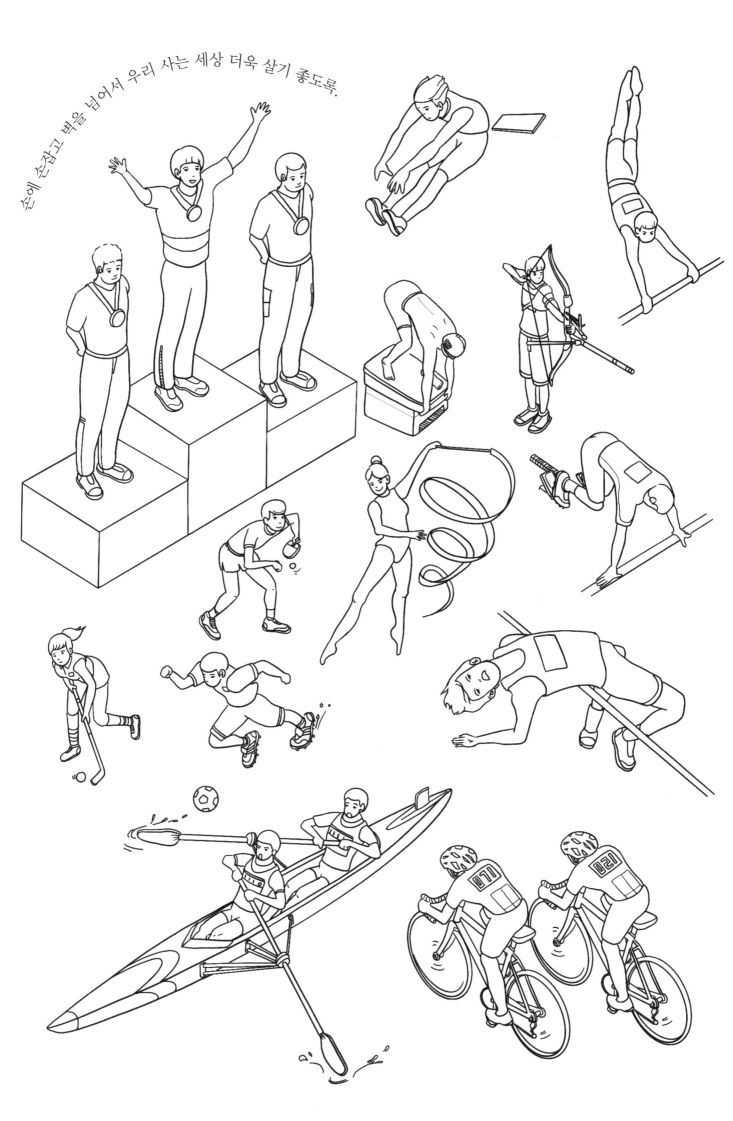

손에 손잡고 벽을 넘어서 우리 사는 세상 더욱 살기 좋도록.

추억으로 떠나는 여행 즐거우셨나요?

'시간은 도망가지만 추억은 그렇지 않다.'
라는 라틴 속담이 있습니다.
이 책이 여러분에게 행복했던 시절의
기억을 떠올리게 하면 좋겠네요.

행복했던 시절로 돌아가고 싶은 나만의 추억팔이 컬러링
책을 칠하며 떠나는 레트로 감성 여행
다음번에는 더 좋은 책으로 여러분에게 인사드리겠습니다.
다음에 만날 때까지 모두 행복하세요.

잠깐!
뒷면에 레트로
컬러링 북을 더 재미있게
즐길 수 있는 부록을
남겨 두었답니다!

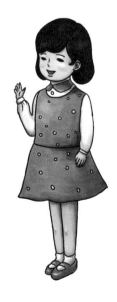

딱지를 색칠해서 오리고 그려 보세요!

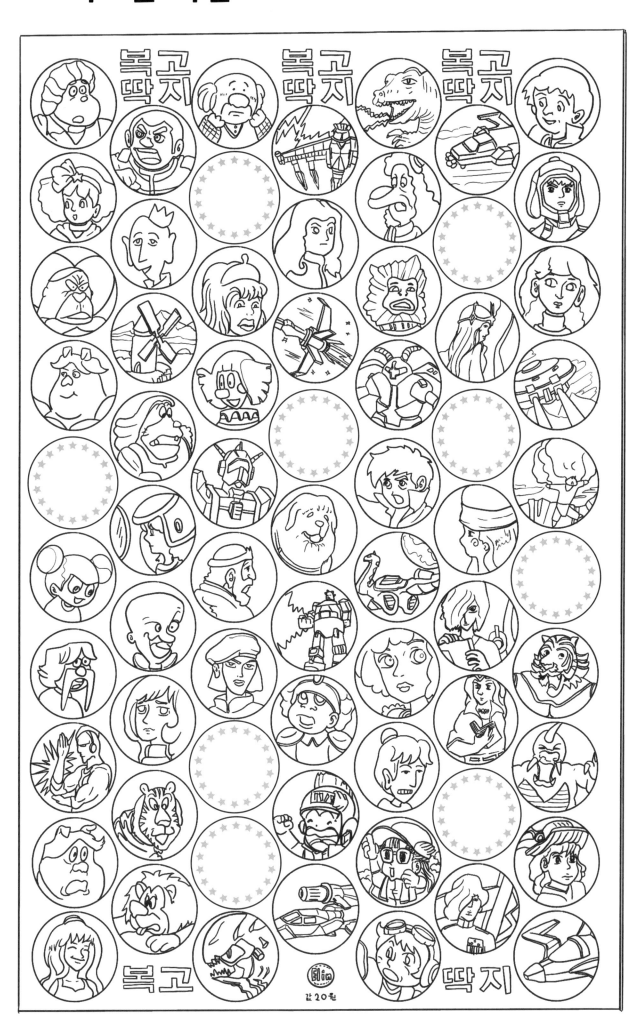

뱀 주사위 놀이에 사용하세요!

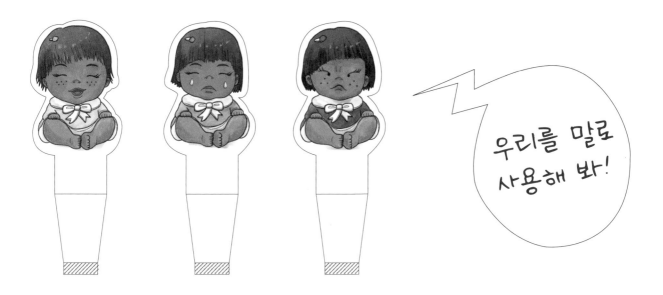

우리를 말로 사용해 봐!

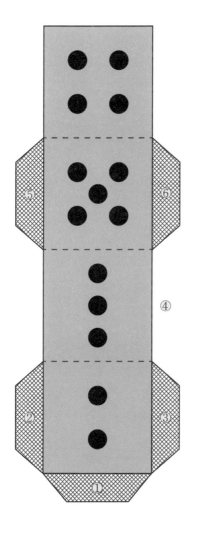

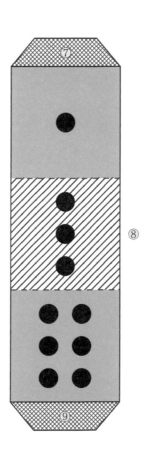

주사위 만드는 방법

1. 주사위 도면을 예쁘게 오리세요.
2. 점선을 따라 종이를 접으세요.
3. ⑧의 바깥쪽에 풀칠을 해서 ④의 안쪽에 붙이세요.
4. ②, ⑤의 바깥쪽에 풀칠을 해서 주사위 눈 1 안쪽에 붙이세요.
5. ③, ⑥의 바깥쪽에 풀칠을 해서 주사위 눈 6 안쪽에 붙이세요.
6. ①, ⑦, ⑨의 바깥쪽에 풀칠을 해서 주사위 눈 4 안쪽에 붙이세요.
7. 주사위 완성!

인형 옷을 오려서 예쁘게 입혀 주세요!

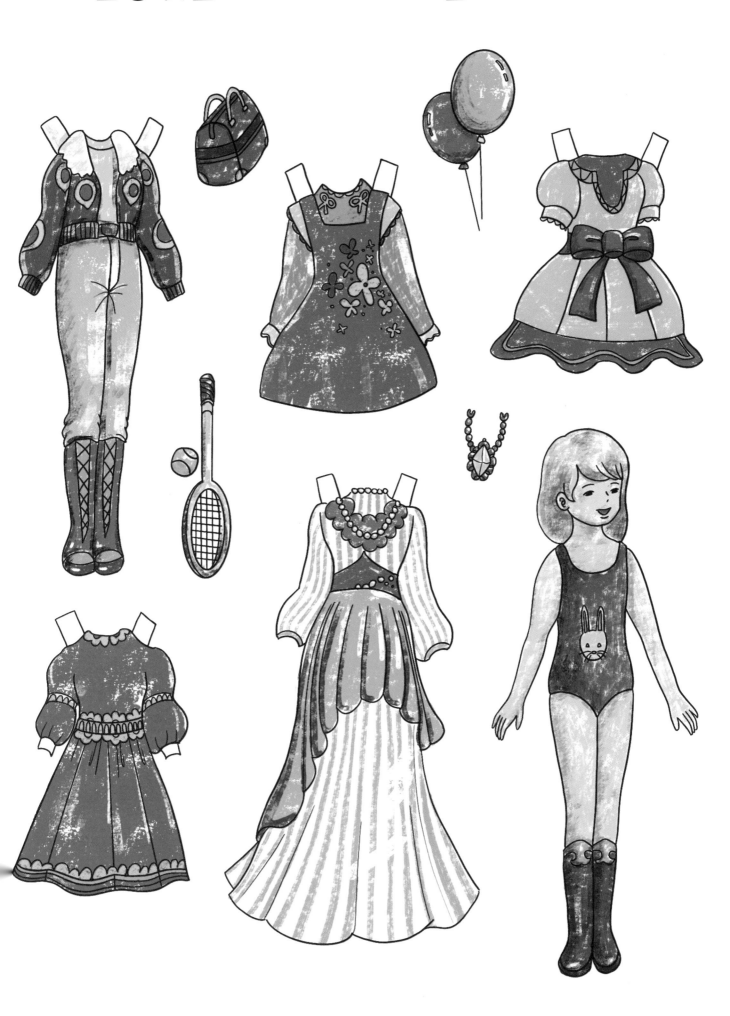

북고북고GO

초판 1쇄 발행 2020년 08월 20일

지은이 정지원
펴낸이 정광성
펴낸곳 알파미디어
출판등록 제2018-000063호
주소 서울시 강동구 천호대로 1078, 208호(성내동 CJ나인파크)
전화 02-487-2041
팩스 02-488-2040

기획 편집 정내현
디자인 임유진

ISBN 979-11-963968-9-3 (13600)
값 11,800원

이 도서의 국립중앙도서관 출판예정도서목록(CIP)은 서지정보유통지원시스템 홈페이지
(http://seoji.nl.go.kr)와 국가자료종합목록 구축시스템(http://kolis-net.nl.go.kr)에서
이용하실 수 있습니다. (CIP제어번호 : CIP2020031244)

출판을 원하시는 분들의 아이디어와 투고를 환영합니다.
alpha_media@naver.com